販促 POP
寶典
促銷特價篇

INTRODUCTION 前 言

約從 1987 年開啟手繪 POP 海報風潮，到處可見多樣風格且豐富的手繪海報，許多店舖賣場也開始利用手繪海報簡易活潑的特性、搭配店頭陳列藝術提升店舖形象，但在電腦開始普及後，手繪 POP 海報就慢慢消失在街頭了，取而代之的是雖然快速且更經濟的電腦列印，但卻顯單調冰冷；販促 POP 寶典是由 30 年以上的專業設計師，結合店舖行銷與業務相關經驗，花費一年多精心企畫設計，期待透過實戰經驗與現場 POP 海報有更靈活的結合，為后舋賣場增添豐富且藝術美觀的新店舖 POP 文化。

書中也將適用於自營小賣店的促銷活動略作分類介紹，讓您對店舖或商品規劃之促銷活動有更多靈感，結合本書的百餘款專業海報設計，為各行業開店經營者提供方便的多樣選擇：還特別規劃觀光需要的日、英文版促銷海報，讓使用者輕鬆透過電腦或是手機編輯、列印後張貼，用低預算小成本推廣各種促銷活動，是吸引顧客目光的店舖促銷好幫手。

最後，希望本書的出版能夠為臺灣店舖 POP 海報文化增添新氣象，亦希望各界人士能給予支持愛護，慌忙之間匆促付梓，疏漏之處還望各界先進不吝指正，在此由衷地感激您對本書的愛護。

廖家祥
2022.10.01

授權使用說明

販促POP寶典促銷特價篇 所有內容(包含光碟)均為〝目就金販促整合企業社〞(簡稱目就金販促) 原創並擁有其版權。

〝目就金販促〞開放並授權本書內附光碟圖檔 (JPEG&PNG&word檔)給予購買本書之使用者如下授權:

1.編輯內容:圖片縮放變更與圖片素材編輯使用。

2.列印張貼:使用者編輯內容訊息後轉檔或列印可於以下場合張貼使用。

　　　　A. 店舖或小賣攤位內外張貼或作為DM發放。

　　　　B. 店舖或小賣攤位之自營媒體廣告 (包含但不限於粉絲團、網路廣告) 使用。

如涉及以下情況,〝目就金販促〞有權停止開放授權使用,情況如下:

1.將書籍或光碟加以複製、出租、銷售並散佈。

2.涉及違法行為:當地法律認定違法事宜,例:詐騙、色情、毒品或槍械買賣.....等行業,請勿使用本書內容作為
　　　　廣告工具。

3.不得轉貼分享:本書所有原始圖檔均不可上傳任何媒體(包含但不僅限於網路或通訊軟體.....等),作為個人或企業
　　　　之轉貼分享。

4.透過非授權上傳或下載:如未經得〝目就金販促〞授權許可下之網站進行上傳下載或轉存本書光碟任何檔案均
　　　　觸犯著作權。

5.不得轉贈銷售:本書所有內容原圖均不得透過編輯加工修整後,列印、印刷或任何形式輸出後收錄於其它類似之
　　　　圖庫並作轉贈或銷售。

本書所有原創設計內容均受著作權法保護!

注意事項

■ 書中海報示範提及商店、商品或任何訊息均為創意表現,非實際發生,若有商店或商品名稱實際存在,純屬巧合。

■ 販促POP寶典提供示範檔多以基本教學,歡迎自行變更內容與尺寸,延伸更廣泛應用。

■ 本書圖檔如於螢幕編輯或觀看為 RGB 顯色,列印出來為CMYK顯色、會發生顏色偏差之狀況,以列印表現為主。

■ 本書內關於促銷相關資訊均為淺說,適用在自營小賣店,如需深入了解,敬請另行購書學習。

■ 本書〝街拍案例分享〞屬街拍業者實辦活動並僅供參考,非目就金販促實作。

　　　　　　　販促POP寶典所有原始圖檔均以CORELDRAW 2019 繪圖軟體製作。

目　　錄

促銷活動概說

在街頭經常能看到店家舉辦各種創意表現或是價格促銷的活動，就是希望創造機會、促進增加消費！不過，卻經常把行銷與促銷搞混，那行銷跟促銷有甚麼不同呢？
行銷用最簡單的文字來說就是，從店舖整體氛圍的營造、商品型態的應用，讓顧客了解商品發現需求，更進一步消費！那促銷呢？促銷就是直接透過價格或贈品進行最快速的業績提升為目的！

行銷 & 促銷

行銷（Marketing）是企業或店家最必須應用且
穩定成長業績的方法！為什麼？因為行銷比較
不會直接影響商品的利潤或形象，舉例來說：
對商品的特性與應用作詳細的說明與變化，再
搭配節日（台灣的三大節）或是對象性的節日
（母 & 父親節）作為行銷的發想點或是尋找
特別話題事件（時尚流行或新聞話題）的訴求！
兩者融會即可創造行銷新創意！

街拍案例分享

街拍案例分享

about
promotions

促銷活動（Promotions）是可能讓店家產生
短期獲利，利用降價折扣吸引顧客注意進
而消費的活動，舉例來說：四季的換季時
刻或是耶誕節與農曆新年都是做促銷折扣
的最佳時間點，只要時間話題正確，促銷
與行銷搭配也會是一個創造出商品利潤的
新高峰！

街拍案例分享

街拍案例分享

通常市場上常看到的行銷宣傳活動教學對一般小型店家並非這麼適用,因為不是所有的店家都能夠有這麼多預算可以花費也可能沒人可以構思與執行行銷宣傳;但每一位創業開店的老闆都想要在很低預算的情況下作行銷宣傳,至少希望可以做到以下兩點:

1. 有更多客人來店消費,並增加店舖知名度!
2. 養成更多忠實的顧客,讓營運可以更穩定!

要完成以上兩點,必須對行銷宣傳手法能有一定程度的了解,才能逐步完成並長久的經營商店,但很多老闆都會說,我不懂行銷,只要能夠快速活化店舖(商品),讓更多的顧客來店消費,希望能夠用最快的方式提升業績,**我要促銷!**

▲利用食物的豐富性與趣味的活動更容易吸引顧客進入消費。

因此，在構思促銷方案時，很多老闆都會遇到以下困擾：

1. 不知道如何規劃吸引人且有創意的促銷活動！
2. 如何有效透過實體與網路媒體做最大化的宣傳？
3. 要怎樣才能以最低的預算與時間花在廣告與宣傳上？
4. 舉辦活動應該注意哪些細項避免活動產生爭議？
5. 促銷活動的節奏要如何掌握，才能更有效的讓店舖整體活化！

因此，如何在最快的時間，構思促銷活動，請先確認以下五點：

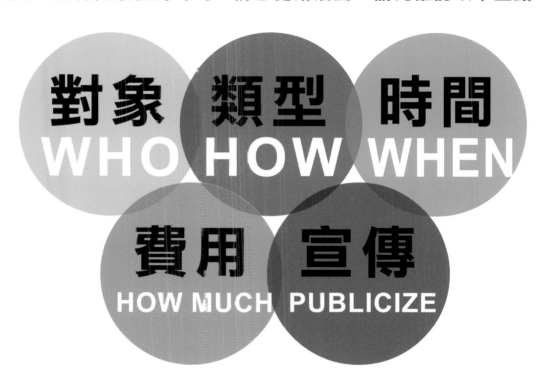

對象：店舖人口流動比例是哪種？依年齡屬性或是消費屬性舉辦活動。

類型：可先依商圈屬性再考慮舉辦甚麼樣的活動吸引到店消費。

時間：籌備前期到活動期間至活動結案需要多久？

宣傳：店舖內外的海報張貼，實體廣告或數位廣告如何宣傳爭取曝光？

費用：活動總預算估算、商品成本耗損、預估與實質營業額成長評估？

促銷的對象

舉辦促銷活動應先決定促銷的〝對象〞再從種類與時間向下延伸，很多商家都會說，我的目標族群是全眾型，所有有消費能力的都是我的顧客，但是這樣反而很難找到店舖真正的主要消費族群，建議可先從以下類型找出店內經常消費的族群：

1. 店舖所在區域：住宅、住商、商辦、工商、觀光，文教....等。
2. 性別：男性&女性。
3. 年齡層：18歲以下、18~25、26~35、36~45、46~55 或 55 歲以上。
4. 職業別：學生族、上班族、菜籃族、銀髮族、軍公教、計程車司機 … 等。
5. 消費金額：依商品平均單價作為依據，略算出可銷售或帶動其他商品的銷售。

每一種商品的消費族群都會因商品屬性或店舖所在區域而有銷售差異，店舖在開店前應都會作事先開店評估分析，在開張營運後，先從預設的族群中找出實際消費對象，再決定活動的方向是否強化主力消費或是開發非主力的消費族群。

舉例來說：位在以商務辦公商圈的餐飲業者，如果要舉辦商業午餐的促銷活動，先不要舉辦單品降價折扣活動，因為在附近的餐廳所推出的價格可能波動更大，如果是推出第二人用餐可享飲料無限續杯或是贈送晚餐（下午茶）九折招待券..等相關活動吸引平日主力消費族群，不但不會增加店內負擔更可帶動晚間或下午離峰時段用餐人數；在住宅區的餐飲業者，則可舉辦家庭用餐優惠，凡三人以上用餐即可享受九折優惠或是推出集點活動刺激消費。

街拍案例分享

街拍案例分享

在現今數位互動社群媒體的多樣經營下，店舖可以輕鬆建立自己的粉絲團，在促銷活動開跑前即可透過粉絲團進行廣告，吸引消費者前往店舖消費。

社群平台所累積的粉絲互動也是很有用的洞察，特別客群包含年輕族群，更應該注重在這部份的經營，像是 FACEBOOK、LINE、INSTAGRAM 與 TWITTER 都是很好的管道來收集行為資訊，店舖先挑選一種社群媒體作為經營，透過與消費者的互動，例如：按讚、留言、分享，可以觀察粉絲喜愛的議題、在乎的重點，也可利用社群進行一些調查，增加粉絲互動的機會。

街拍案例分享

除了粉絲團的建立，店舖的會員也是〝對象〞的一環，目前市面上有許多款 POS 系統可以為店舖建立會員系統，建立、培養並有策略的會員管理也是必學的行銷手法。會員的經營除了讓顧客感受到尊榮購物的優惠，也能增加店舖與會員的各式互動機會，提升回購率；擁有越多的會員與常客，店舖也越能長久經營。

最後，再回到促銷活動的〝對象〞，無論是會員或粉絲甚至路過的行人，不管有無舉辦〝行銷〞或〝促銷〞，〝人〞才是店舖經營與商品銷售的第一重點，如何加強與顧客的互動並重視員工的服務訓練，或許可以參考坊間其它管理書籍深入了解，透過第一線的服務與用心觀察才能有最佳化的店舖風格。

▶ 在學生族群常出現的商圈，舉辦專案活動，吸引特定族群消費！

街拍案例分享

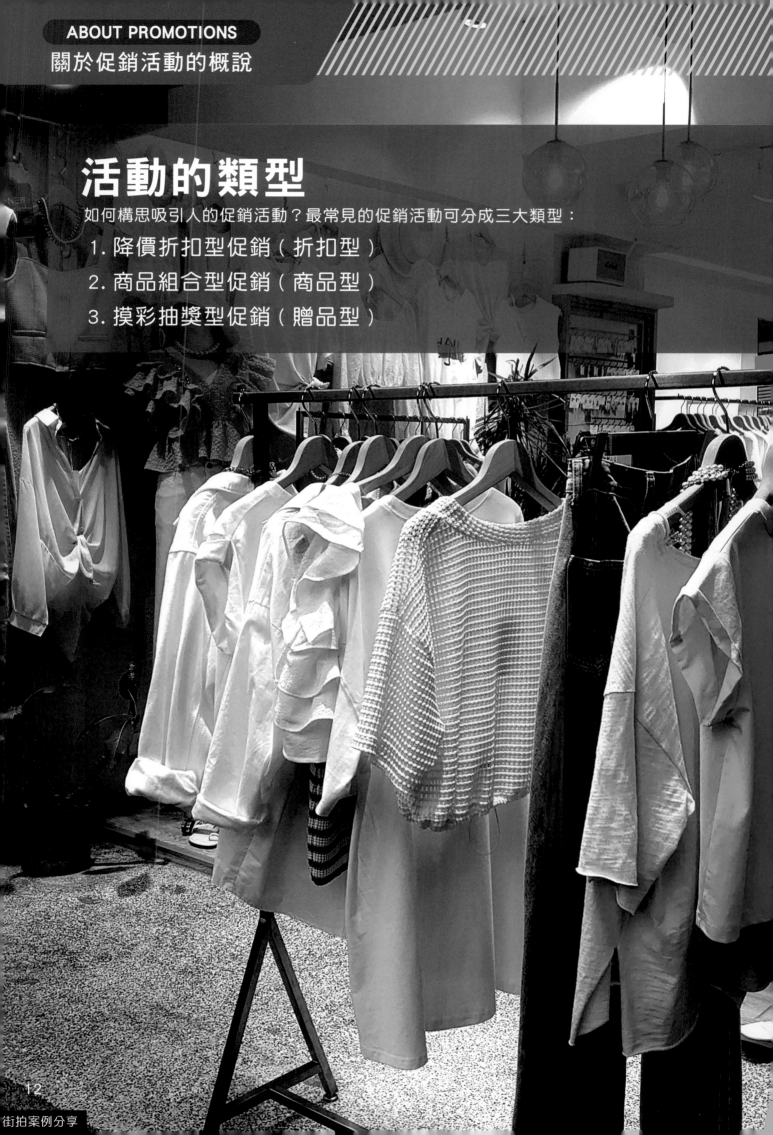

活動的類型

如何構思吸引人的促銷活動？最常見的促銷活動可分成三大類型：

1. 降價折扣型促銷（折扣型）
2. 商品組合型促銷（商品型）
3. 摸彩抽獎型促銷（贈品型）

街拍案例分享

先談最不花錢也不用大費周章的

降價折扣型促銷

1. 指定降價：

店舖大部分商品維持原價，比較針對單樣或部份商品直接進行全量或限量降價！

活動名稱：今日特價、限量特價。（每人限購或總數限購）。

例： 1.（五金行、攤商）僅限今日 特價商品99元。
　　 2.（手搖飲業）今日特價綠豆沙每杯只要49元，限量100 杯。

2. 全店折扣：

全店所有商品折扣，部分熱賣商品亦可採限時折扣方式進行！

活動名稱：開幕優惠、清倉特賣、限時搶購、換季特賣。

例：1.（衣飾店）換季清倉全面 5 折起。
　　2.（文具店）酬賓感謝全部 9 折。

3. 滿額折扣：

店舖商品維持原價，消費滿額度可享現場折扣優惠！
活動的消費金額門檻較高！

活動名稱：滿千送百（現場折價）........。

例： 1.（服飾 & 鞋店）滿 2000 現折 300（8.5 折）。
　　 2.（鐘錶眼鏡）滿 3000 現折 500（約 8.5 折）。

4. 折價回購：

店舖商品維持原價，結帳後店舖贈送折價券鼓勵消費者回購，活動的消費金額門檻較低，但折價的商品或使用期較有限制！

活動名稱：滿500送100元折價券........。

例：（餐飲 & 藥妝店）滿1000就送百元折價券（9折）。

▲ 出清折扣特賣 街拍案例分享

以上是目前最普遍舉辦的降價折扣型促銷活動，這類型的活動是變動最小的，只要成本利潤取得平衡後，採用機動靈活的 POP 海報廣宣，並結合 POS 系統的價格調整，讓顧客結帳時直接給予金額優惠，不須過多人力即能舉辦活動。

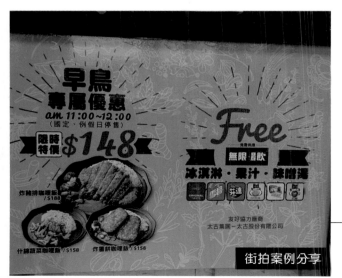

◀ 早鳥限時／喝到飽 街拍案例分享

第二種促銷類型是

商 品 組 合 型 促 銷

主要以商品組合作為促銷賣點,一般大型連鎖店舖都喜愛這類型活動,簡述如下:

1. 買 X 送 X :

本活動以商品為主,多以同類型商品組合主打,購買指定商品可享買 X 送一!

活動名稱:滿 1 送 1、滿 X 送 1........。

例:1.(眼鏡店)隱形眼鏡藥水買大送小。

　　2.(藥妝店)面膜買三送一。

　　3. 第二件半價……等!

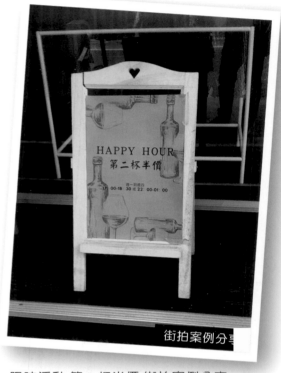

2. 加價購 :

與 "買X送X" 差異性在於活動靈活度,必須購買指定商品,才得以用優惠價購買加價購商品(一般或獨家商品),亦可以滿額加價購方式展現活動趣味性。

活動名稱:指定商品加價購、

　　　　　滿額加價購。

▲ 限時活動 第二杯半價 街拍案例分享

例:(藥妝店)第二件?折或消費 300 即可?折價購買多樣指定商品 … 等!

街拍案例

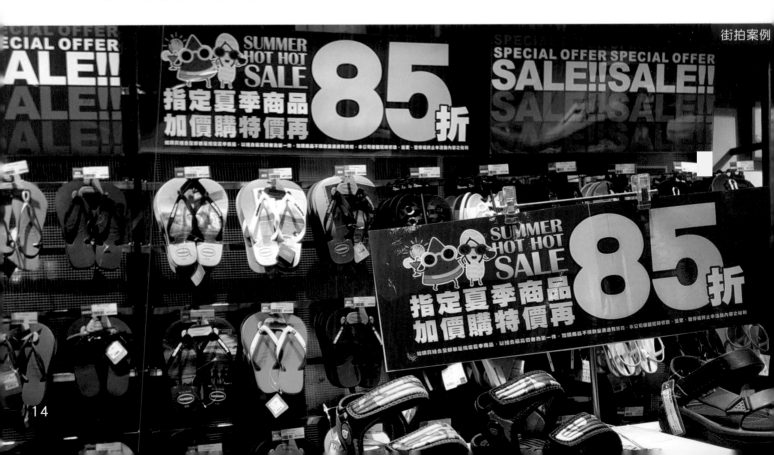

街拍案例分享

3. 點數換購：

這類型的活動通常以消費滿額送點數，點數集滿可免費兌換或加購多樣指定商品（可指定一般商品或特殊性商品）！

活動名稱：**集點免費送、集點送 XX。**

例：（文具書局 & 藥妝店）集點免費送可愛馬克杯或集點加購換面膜藥妝組 … 等！

4. 限量，限時與限購，挑戰破盤價：

透過有變化的商品組合舉辦這類活動為佳，且適用店內有大量庫存商品，藉熱賣商品出清庫存商品。

限量組合：每日/次提供一定數量銷售組。
限時組合：每日/次 特定時間提供數量銷售組。
限購組合：每人/次 限定購買 X 組商品組。

活動名稱：**限時破盤價、買貴免費送。**

雖這類型活動執行難度較高，但店家也可以用不同方式舉辦活動。

例：1.（藥妝店）今日挑戰 XX（商品）最便宜。
　　2. XX（商品）加 XX（商品）破盤價 … 等！

商品組合促銷的好處就是；

1. 增加商品銷售數量，強化店舖商品的銷售流動。
2. 將毛利高的商品與毛利低的商品做組合，增加顧客消費意願。
3. 讓消費者看不出商品價格變動，比較不會影響品牌廠商的促銷意願。
4. 透過季節或節日的活動，可以適當的消化庫存。

商品組合促銷需要注意；

1. 不要讓消費者感覺店舖在清庫存的感受（包括：灰塵、陳舊退色）。
2. 商品的組合盡量有一定連結度：避免落差過大的商品組合。
3. 商品包裝建議事先組合並一併陳列，或是放置櫃台於結帳時再行贈送。
4. 商品陳列建議在進入店舖時可以馬上看見的主動線上。
5. 與供貨廠商保持密切的聯繫，隨時了解市場商品訊息。

街拍案例分享

街拍案例分享

第三種促銷類型

摸 彩 活 動 型 促 銷

這類型促銷是能以非店內商品作為活動贈品對象,不過,商家需自行製作或由外採購物品作為活動道具,店家亦可以利用活動道具增加趣味性,但相對也是比較消耗成本與人力的一種促銷活動;一般店舖比較常舉辦以下幾類活動:

▲ 兩人同行 輪盤活動案例分享

1. 摸彩活動:

以籤、球或刮刮樂 …等表示獎號,當顧客達成活動條件(消費金額)後可以領取贈品(以現場領取贈品為主)。

活動名稱: **五彩摸摸樂、幸運刮刮樂、幸運轉輪** ⋯⋯等!

例:1. 摸摸樂:消費 ××× 元就可摸彩,摸彩箱內放入一顆代表大獎的彩色球(籤),其餘各放入五到十顆不同顏色的球(籤),以數學比率原則作活動大獎機率!

2. 幸運刮刮樂:訂製商店刮刮卡,依活動條件刮除後領取不同獎品。

2. 抽獎活動:

顧客達成活動條件(消費金額或其他條件)換取抽獎券,填寫個人基本資料後投入抽獎箱,於活動指定日期公開或公布得獎名單。

活動名稱:**感恩好禮抽、賽事預測抽抽樂** ⋯⋯等!

例:1. 感恩好禮抽:消費滿×××元就送抽獎券(贈品以商品為佳)

2. 賽事預測抽獎:賽事預測冠軍隊伍抽獎(贈品以活動主軸相關性較佳)

▶ 賽事預測活動案例分享!
投獎箱旁放些主題相關小零食增添樂趣!

3. 道具遊戲類活動：

當消費者達成活動條件（消費金額）即可以類博奕道具（如：骰子、轉盤或撲克牌）或童玩類道具（如：戳戳樂或彈珠台…等）以及其他趣味道具…．等道具進行小遊戲，但無論是哪種道具，切記遊戲過程不能佔用太多時間，以免影響顧客與服務人員的時間，造成雙方困擾；舉辦這類活動亦須注意活動規則並清楚標示註明。

活動名稱：歡樂洗八拉、戳戳樂、
繪圖比賽或集點 …等！

▲ 擲骰遊戲活動 街拍案例分享

例：1. 歡樂洗八拉：依擲出的點數作為贈品送出的標準(可採用實體骰子或數位虛擬)。

2. 趣味戳戳樂：可購買外有戳戳樂、自製戳戳樂道具或採虛擬遊戲提供遊玩。

3. 繪圖比賽：可以用節日慶典作為主題，活動畫紙由店舖提供參賽作畫，徵畫截止後公布參賽作品並張貼在店內，讓消費者購物滿額後領取〝加讚好畫〞投票，於投票當日公布票數決定名次。

以上是常見的三大類型的促銷，透過不同的交互搭配，可以衍生成數十種各異其趣的促銷活動，如果再搭配商品的組合，變化又更豐富！

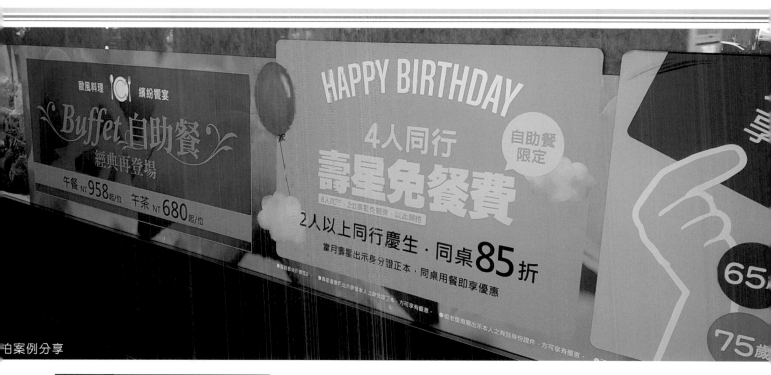

白案例分享

關於 活動贈品

舉辦任何活動，贈品的選擇請盡量以店內既有商品為主，除可加強推廣其他商品，又可減輕贈品費用負擔！

時間的掌握

雖然有這麼多眼花撩亂的促銷活動，但也不是隨心舉辦就可成功，想好要舉辦哪種促銷活動後，"時間"的籌畫、舉辦與結案時間，也是規劃活動需要注意的重點！如果是在經驗不夠充足的情況下舉辦促銷活動，可能會讓活動成效不彰！

促銷活動的第二項基本定調就是活動時間；活動時間落點又分成是依照節日慶典或是商品特價促銷？確認落點時間後就是活動時間的長短與執行前後的準備。

先談時間落點，如果是因節日慶典執行的活動，可因節慶的屬性決定活動的長短，如果是降價折扣與商品組合的特價促銷，建議最長促銷時間控制在一個月以內，否則容易造成消費者對活動的疲乏喔！另外還有一種是條件達成活動時間，這類型的活動像是：晴 / 雨天打 X 折或是指定(離峰)時段才有特價促銷。

再來是活動的準備、執行與結案的時間，部份促銷活動需與商品供應商先行知會方能進行，以免產生爭議(依業別而有差異)，確認商品可進行促銷後，就能開始構思活動內容；另外在開店前的準備與離峰時段的補替到銷售高峰的人潮，也是舉辦活動要注意的重點。最後，如果沒有專業行銷人員的輔助下促銷活動的類型與時間避免過於複雜，以免活動結束後難得到效益分析。

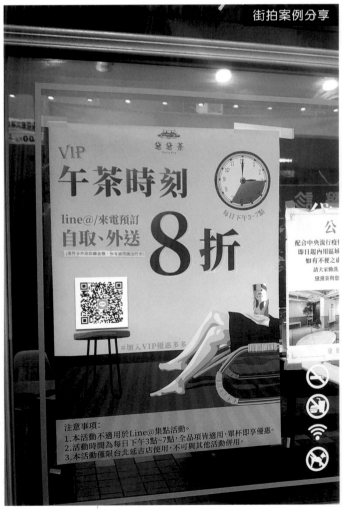

▲ 指定時段優惠促銷 街拍案例分享

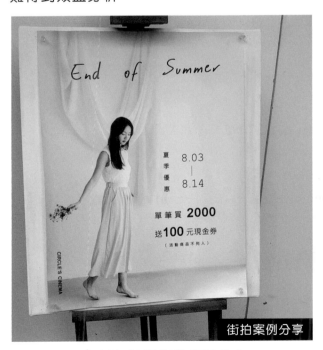

▲ 折扣促銷 街拍案例分享

舉辦任何活動都可以參考下述的時間規劃：

規畫期		
	商品確認	選擇促銷商品，與供應商確認後作成本計算，除活動式的促銷外，降價折扣或商品組合盡量簡化，避免影響活動成效。
	目標營收	預估活動期間可增加銷售多少組商品或可能延伸其他商品並帶升店內營業額。
	廣宣規劃	活動前期廣宣物品從文案討論、設計修改到估價製作時間預留，還有店舖實體張貼發送或是數位廣告宣傳時間準備是否充裕。
	成本預估	除商品成本有無降損預估外，活動期間商品供貨準備是否暢通、廣宣製作費用與店務成本是否增加，可先預估計算。
	內部公告	完成以上動作後，就開始作店內員工教育宣導，確認促銷商品所在地點與活動內容後，即可迎接活動開始囉！

活動執行		
	POS設定	店內POS系統內外帳務資料是否新增或修改，避免因未修改而導致客訴情況發生。
	廣宣定位	廣告宣傳物品陳列張貼是否定位且於明顯處，DM散發方式？數位平台是否貼文與廣宣。
	商品陳列	促銷商品陳列的所在地是否明顯，有無廣宣特價告知；食品業者若無陳列展示，有無在店舖海報中以照片表現？
	員工訓練	教導員工於促銷活動期間，顧客進入或結帳時應加註銷售術語，促銷商品陳列是否增補與廣宣物品整檢？
	進銷管理	商品或食材前後端進銷庫存管理有無每日確認，以避免銷售商品短缺情況發生！

結案統計		
	POS復歸	店內POS系統內外帳務資料是否調回，避免因未修改而導致客訴或帳務混亂之情況發生。
	廣宣回收	廣告宣傳物品陳列張貼是否全數撤回並作回收管理，數位平台的貼文與相關廣宣是否下架移除。
	帳務清算	活動期間是否增加任何因活動衍生之費用統計。
	商品清算	店內促銷商品架上與庫存計算，耗損統計與實際銷售商品清算。
	進銷管理	結合帳務與商品清算紀錄，整合後計算活動期間店舖營業額，對活動期間問題紀錄與改善！

活動廣告宣傳

決定了商品、對象、類型與時間後,接下來就是如何廣宣;廣宣的方式非常多樣,但如何才能經濟省錢又能讓曝光最大化呢?廣告宣傳的方式可分成店舖實體廣告與數位社群媒體,有效利用這些廣告媒介,才能讓店舖的活動被更多人看見!

當顧客看見這些廣告後,活動內容與促銷商品的介紹則會是讓顧客決定是否進入店舖消費的最後一道關卡。

Sale
低至3折

MKT-001036

店舖外的宣傳

布條：懸掛於店頭招牌下方的活動宣傳。

街拍案例分享

關東旗：放置在店口走廊處或路邊。

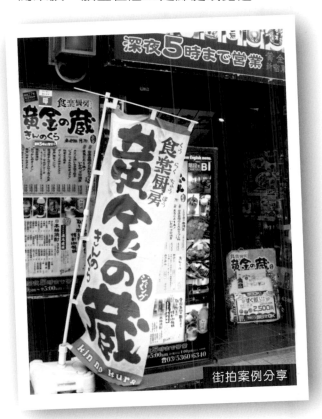

街拍案例分享

大型海報：包覆於建物柱體上。

街拍案例分享

入口裝列：陳列、懸吊或黏貼店舖玻璃。

街拍案例分享

店 舖 內 的 宣 傳

店內不需要鋪天蓋地的張貼海報，只要能在消費者視線會停留的地方張貼海報即可，可以提醒消費者促銷活動舉辦中！那 … 張貼或懸掛在什麼地方才是適當的呢？

▼ 天花板：店內動線均可懸掛。

街拍案例分享

▼ 商品處：張貼或陳列於商品旁。

街拍案例分享

▼ 餐桌：適用在餐飲業宣傳方式。

街拍案例分享

▼ 結帳櫃檯：小型說明POP陳列或黏貼牆壁。

街拍案例分享

宣傳單發放

宣傳單發放可以算是最普遍的廣告宣傳媒介，共有三種發送方式，無論是自家員工協助發放或是外包派報公司發送，也要注意以下動作：

街頭式投放：

街頭發放宣傳單切勿盲目亂發，盡量針對目標族群的重點式發放，當目標族群拿到宣傳單的三秒就決定了是否閱讀或是收起甚至丟棄，而這三秒的第一關鍵是拿到的方向，要順著發送目標視角，不要讓目標還要反過來閱讀；第二關鍵是設計與文案重點，比起一堆密密麻麻的文字說明，簡潔有力的標題如〝降價〞、

街拍案例分享

〝折扣〞、〝免費贈送〞與鮮艷的色彩更能引起閱讀者的興趣而繼續往下閱讀！另外，宣傳單在發送時，發送地點與時間也是重點，地點最好不要離店舖太遠，時間則是在假日或用餐時間發送，因為這兩個時段是人們心情比較輕鬆的時刻；切記！當有人不接受宣傳單時，絕不要硬塞，這樣只會讓人有很糟的印象！

信箱派報：

如果店舖鄰近住宅區，就可以採用投戶式投放，但需注意發放社區是否允許進入投遞，可委請專業派報公司發放，更能節省成本

店頭自行取閱：

放置張貼於店頭或櫃台前方，讓路過或結帳的顧客自行取閱！

街拍案列分享

舉牌廣告

舉牌廣告一般可以分成店前舉牌與派點舉牌兩種，一樣也是自家員工協助舉牌或是外包派報舉牌，我們先談談自行舉牌要注意的事項！

(一) 材質盡量以輕薄的珍珠板為佳，以免不小心撞到路人造成傷害，也減輕舉牌人員的負擔。

(二) 舉牌的高度必須適宜，以免造成糾紛。

(三) 舉牌的大小尺寸也要注意：建議以5-7公尺可以看到的距離，大小約在60X90公分，內容編排盡量簡單，以3-5秒可以讀完為佳！

另外，舉牌人員隨身佩戴一個小型且已錄好廣告詞的擴音器播放也是很好的作法喔！

數位廣告宣傳

在人手多機的現在，無論是 Youtube、Facebook、Line 與 Google 等應用軟體，幾乎是人人每日都會使用到，不少企業與店舖已耕耘許久，經營社群媒體除了是新的顧客經營管理媒介，也是行銷知名度的拓展工具；目前最多人使用的數位廣告如下：

社群APP：

Facebook、Instagram：建立粉絲團互動貼文，投放廣告。管理製作難度：低
Line、WhatAPP：加入好友互動，即時訊息回覆。管理製作難度：低

首先先介紹最多自營小賣商店都會經營的〝FB粉絲團〞、〝IG粉專〞與〝Line群組〞，

街拍案例分享

在傳統的電話行銷與簡訊通知已被社群通訊取代，如何利用社群媒體開發潛在客群，為經營的店舖或文創商品發聲？簡單的來說，就是在社群媒體成立「粉絲專頁」；並在店舖舉辦打卡加入粉絲的活動，讓消費者透過「按讚」的行為成為「粉絲」，當店舖粉絲團能夠定時發布消息時，透過實用的商品訊息與優惠的促銷活動，強化互動並吸引來店消費，或是透過通訊軟體與消費者作出即時快速的訊息回覆，也可透過線上直播或加買社群廣告，增加自己訊息的觸及人數；如果有足夠的預算也可以委請專業軟體製作公司量身訂作專屬 APP，建立會員系統，成立線上點餐整合第三方外送系統或是網路商店將商品訊息快速傳送到店舖外的消費者；都是社群媒體對店舖行銷最大的吸引力。

自營小賣商家如何在有限的時間自操管理粉絲團，建議在每個星期選定一天的營業離峰時間進行貼文動作，利用手機的拍照功能拍攝商品或是店內外的景象，文字表現用輕鬆的詞彙表述店舖或商品，或是對天氣、時事或趣聞進行互動；或許自管粉絲團不會有成千上萬的粉絲人數，但回到根本的訴求，溫馨有趣的貼文、實用的商品行銷和不定期的優惠促銷活動，都是吸引粉絲注意力的基礎元素，才能更有效地將粉絲轉變成來店消費者。

街拍案例分享

Google MAP：

透過搜尋引擎提供的地圖功能，提供顧客對店舖線上的了解，對營業時間、商品特性、店舖位置、消費者評價及其他營業資訊，當建立出正確的地圖資訊後，也能間接帶動搜尋引擎上的曝光比重，如果建立〝GMB〞商家簡介的服務利用該系統的服務功能可以建立區域型的廣告曝光，例如：當使用 Google MAP 搜尋特定區域的〝商品〞關鍵字，店舖又剛好是位在

搜尋位置內並有詳細店舖資訊，被顯示在搜尋者的排名會越明顯，如果店舖有建立廣告，可以針對特定的區域、關鍵字來設定曝光：包含可指定店家距離半徑長度曝光外，更可指定城市、地區曝光；也可以針對關鍵字主題設定（EX：店家類別、提供服務、店家特色等），當消費者搜尋吻合店家設定時，便會曝光廣告，可以精確的將廣告投遞給目標消費者，發揮高 CP 值的廣告效益，有興趣的店家亦可自行申請。

無論是 FB&IG 粉絲團、Line 群組或是 Google MAP......等都可以免費建置，申請帳號的流程簡易，非常建議開店創業的自營小賣商店建立經營，如果要有效管理與經營這些社群媒體必須先清楚以下是否準備：

1. 經營社群媒體的意義是否能聆聽顧客的聲音並且有效的改善，增加網路正面的聲量。
2. 不要盲目追求流行與無意義的衝高人數，經營有效且忠實的粉絲。
3. 自營社群媒體建議需定時更新貼文，貼文內容亦須確認經營的方向。
4. 不定時舉辦社群粉絲專屬行(促)銷活動，強化數位宣與實體銷售的結合。

最後，如果店舖有建立網站或是電商平台，也可以考慮以下數位平台廣告曝光活動訊息：

文字&影音部落格：

文字部落格：痞客邦、隨意窩 以文字圖片作為宣傳介紹。管理製作難度：中
影音部落格：Youtube 影音剪輯為活動宣傳介紹。管理製作難度：高
或是可以與已有經營之部落客洽談業配，費用則依部落客知名度或流量作為標準。

關鍵字&搜尋SEO：

以搜尋引擎的關鍵字搜尋排名頁次為主，分成付費廣告與自然排序，透過關鍵字或搜尋排名提升網站曝光率的的行銷技巧。管理製作難度：高

聯播網廣告：

利用大量合作網站刊登以圖片或影音為主的廣告表現方式，除非有專業行銷人員協助，否則盡量以圖片為佳；可區域型投放廣告。管理製作難度：高

▲ 聯播網BANNER範例

以上僅為概略說明且適用小賣店為主，如自行操作數位廣告宣傳，需事先進修學習，也可以考慮委由專業人員代操為佳！

費用與評估

任何形式的活動都是以促進販賣、增加營收為主要目標，因此，活動費用在規劃時，以商品的成長銷售量與折讓空間、店舖整體帶動營收成長與廣宣印刷備品先作預估；在促銷商品折讓的部份需要先提醒，任何促銷商品折扣率一定要低於毛利率，也就是說毛利率20%，折扣率一定要低於20%。如果折扣20%(打八折)，折扣後商品的毛利就為0，銷售再怎麼好，沒有毛利，折扣促銷不只白忙一場，更可能造成虧損！如果是另外採購活動贈品，贈品費用也要控制在20%以下的毛利率喔！

再來是廣宣印刷品的費用，這也會對活動成效有影響，如果有委託設計、印刷或製作其它廣宣物品，均要確實記錄，並於活動後確實回收，以便下次再利用，所以店舖在廣宣印刷這部份都要嚴謹的控管！

促銷活動結束後，進入最重要的一環就是評估，將活動前預估銷售商品數量與金額、是否有帶動整體營業額、有無耗損品、實際花費.......等，所有費用全部統一計算，在計算完成後即可得到活動KPI；另外，顧客與員工對於活動的反應、有無客訴產生都要一併紀錄下來，完整了解活動前、中、後三時期的各指標變化與差異，挖掘最能吸引消費者參與的要素為何，作為下次促銷活動重要的參考依據！

街拍案例分享

▲ 指定商品加價優惠 街拍案例分享

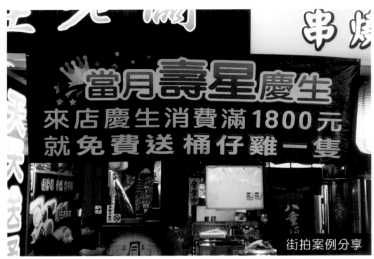

街拍案例分享

▲ 壽星慶生 街拍案例分享

廣宣的準備

確定了店頭促銷活動的型態、時間、費用、對象與宣傳方式後，接下來就是另一個重要的靈魂〝設計〞，建議商店業主可以在構思或是網路搜尋一個概念交給設計人員並對其內容進行直接溝通，會應用在何處，是否需要調整修改也需一併告知，雙向良好的溝通聚焦才能產出真正輔助促銷的好設計！

可能有些老闆會說：沒有那麼多預算找廣告公司或是設計人員做專業設計與購買宣傳物件，但還想要多做點與顧客的互動活動，要怎辦呢？其實，很多人在店頭舉辦活動或是有公告事項時，礙於經費與專業的限制，都是隨便找一張白紙直接書寫或是電腦輸入文案後直接列印，雖然快速，但總覺還是少了點甚麼？其實… 少的是插圖與設計感！

譬如店內商品推出經濟優惠的商品特價時，有系列感的特價海報跟不同顏色紙張拼湊書寫的特價海報，哪一種才能吸引顧客進入消費呢？如何讓店舖形象往更好的方向提升？這是小賣自營商家都希望可以改變的方向！

改變的方向首先可以從店面作起，販促POP寶典 書中百餘款適用於促銷特價用設計，可以適用於海報、標價卡、紙旗與其他店內POP使用、甚至可以直接編排成DM影印發送，只要有文書處理軟體基本能力就能夠輕鬆快速編輯，再透過印表機或便利商店列印出自己製作的店頭POP，不僅經濟實惠多樣選擇且高設計質感，還能依活動變化隨時更動，會是店舖吸引顧客目光的促銷好幫手。

PS. 適當的陳列情境佈置再搭配店頭POP海報，
　　可以讓經過的人群 **吸引目光與駐足**
　　　　　　　　　　　更提升商品價值
　　　　　　　　　　　強化商店的形象

街拍案例分享

街拍案例分享

為避免因為舉辦活動而產生糾紛或困擾，無論舉辦任何店頭活動，一定要有提醒顧客的規則，讓店鋪與消費者能有良好的消費互動，以下為一般促銷活動須註明的注意事項：

摸彩類 促銷活動

摸彩類 促銷活動 相關注意事宜：（於店頭海報結帳服務櫃檯處以文字明顯公告）

本活動相關規則以本店店頭（網站）公告為準。

活動注意事項：

1. 本店保留隨時修改、變更、暫停或終止本活動內容之權利，若有未盡事宜，依本店相關規定解釋。
2. 中獎者需妥善保存抽獎券存根聯，存根聯如資料不齊或有污損塗改，致使無法辨識時，即喪失其參加抽獎之權利。
3. 本活動每人最多一次抽獎機會，以第一次抽獎結果為準，重複之抽獎聯視為無效。
4. 本活動於民國(西元) XX年 X 月 X 日截止。
5. 本活動之抽獎日期於 X 月 X 日於店頭公開進行抽獎，中獎名單在於抽獎完成次日起於店頭公告，第 X 的營業日於網站（粉絲團）公告。
6. 為確保中獎者權益，請務必填寫正確姓名與行動電話。
7. 領獎時請攜帶收執聯與身分證明，在核對資料正確並領取簽收後，始得領取獎品。
8. 得獎者請於抽獎完成公告 X 日後至本店領取，本店恕不另通知，如無前來領取視為自動放棄權利。
9. 本活動不接受中獎者變更姓名，聯絡地址，電話以免造成冒領。所提供之個人資料均依個人資料保護法辦理，僅作為本活動抽獎用途，不對外公開。
10. 為保持活動之公正性與社會觀感，本店員工不得參加本活動。
11. 未加蓋本店店章之抽獎聯，視同作廢。
12. 本活動獎品不得要求轉換、轉讓或折換現金。
13. 偽造本抽獎券者，依法究辦。
14. 獎品悉以實物為準，如遇缺貨或不可抗力之因素時，本店有權以其他等值商品替代。

A. 第 1 條規則　告知消費者活動規則如有異動，店鋪能有異動修改之權利。
B. 第 2-3 條規則　說明是以活動執行中需提醒告知的規則作以說明。
C. 第 4-8 條規則　中獎者領取獎項需知 。
D. 第 9-14 條規則 為其它事項告知。

商品優惠券（折價券）

商品優惠券（折價券）促銷活動 注意事項：（於優惠券背面或空白處以文字明顯公告）

1. 本店保留隨時修改、變更、暫停或終止本活動內容之權利，若有未盡事宜，依本店相關規定解釋。
2. 本商品優惠券使用期限 民國(西元) XX 年 XX 月 XX 日止，逾期無效。
3. 請於結帳時（用餐前）出示本券，即可享有優惠，並由店內服務人員回收。
4. 每人每次限用一張，並不得與店內其他優惠活動合併使用。
5. 本券如有損毀造成無法辨識、或為影印、偽造或無加蓋店章者皆視為無效。
6. 菸酒類、保健食品類、嬰幼兒奶粉類不列入活動折價範圍內。
7. 本券為贈品無償所得，恕不開立統一發票 / 找零 / 折現。
8. 使用本折價券購買之商品如需退換貨，退貨時須持購買原發票、交易明細、信用卡簽帳單與未拆封商品，以扣除折扣金額後之實際付款金額退還，退貨後本券恕不退還。
9. 本店保留調整及變更活動之權利，如有變動以店頭海報（網站）為準 。

A. 第 1 條規則　告知消費者活動規則如有異動，店鋪能有異動修改之權利。
B. 第 2-7 條規則　優惠券 使用期限告知與說明。
C. 第 8 條規則　優惠券使用限制與退換貨說明。
D. 第 9 條規則　活動異動說明公告。

集點卡 促銷活動

集點卡 促銷活動注意事項：(於集點卡背面與店舖櫃檯處，以文字明顯公告)

1. 單次消費滿 ××× 元，即贈送乙點點數，可依消費金額累計。
2. 本活動至 ×××× 年 ×× 月 ×× 日停止發送點數。
3. 本活動至 ×××× 年 ×× 月 ×× 日停止兌換商品　逾期無效。
4. 如需使用本卡優惠折扣，請於結帳時（用餐前）出示本卡，如結帳時（用餐前）未出示，恕下次消費方得使用。
5. 本活動不得與店內其他優惠活動合併使用。
6. 本券集滿點數後得使用 (兌換) 一次　並由店內服務人員回收。
7. 本券贈品為無償所得，不開立統一發票 / 找零 / 折現 / 退貨或更換其他商品。
8. 本活動 獎項悉以實物為準，如遇缺貨或不可抗力之因素時，本店有權以其他等值商品替代。
9. 本券如有損毀造成無法辨識或為影印、偽造、無加蓋店章者皆視為無效。
10. 本店保留調整及變更活動之權利，如有變動以店頭海報（網站）為準。

 A. 第 1 條規則　活動點數取得方式。
 B. 第 2-3條規則　活動結束時間。
 C. 第 4-8 條規則　點數卡兌換說明。
 D. 第 9-10 條規則 為其它事項告知。

限量加購商品 促銷活動

限量加購商品 促銷活動注意事項：(於店頭海報與店舖櫃檯處，以文字明顯公告)

1. 活動期間內購物滿 ××× 元以上可進行加購指定商品，數量有限，售完不補。
2. 限單筆滿額使用，如完成結帳，恕無法享加價購之優惠。
3. 每次加購限量商品限購 × 件。
4. 加價購商品恕不單獨販售。
5. 如欲換貨，須符合退換貨原則，且主商品須與加購商品一併全數退回，不接受單一商品辦理換貨。
6. 本活動不得與店內其他優惠活動合併使用。
7. 本店保留調整及變更活動之權利，如有變動以店頭海報（網站）為準。

 A. 第 1 條規則　商品加購方式。
 B. 第 2-4 條規則 商品加購說明。
 C. 第 5 條規則　商品換貨說明。
 D. 第 6-7 條規則 活動規則說明。

促銷活動之贈獎品或獎金特別說明事項：

如舉辦促銷活動時，規劃活動之人員需特別注意以下事項：

- 給付獎金、獎品或贈品，應有獎項紀錄具領人真實姓名、地址及簽名或蓋章之證明。
- 舉辦任何促銷活動時，其獎品與獎項盡量避免超過新台幣2,000元以上，如因促銷活動所贈送之贈品達法定贈與稅者需依相關稅法繳納：
 以上法源參考財政部公告，如說明與政府法規公告內容有誤差，請以政府相關稅法之公告說明為準。

★ 以上活動說明以中小型商店為主，當中會因商店、活動類別型態而有所差異，店舖舉辦活動，建議自行評估是否採用或增減規則舉辦。

★ 促銷活動相關法規會因活動內容的變化而各有差異，法規內容建議得自行網路搜尋稅務機構或進行法律扶助進行詢問，以避免因稅務或相關法律爭議產生糾紛！

以下是中、日、韓、英文..常見促銷用語比對，歡迎參考：

繁體中文	日文/漢字/假名	韓文	英文
超便宜	激安 / 格安 / 安い	싸다	SPECIAL PRICE
折扣	割引	할인	DISCOUNT
推薦	おすすめ	추천	RECOMMENDED
熱賣商品	目玉品	뜨거운판매	HOT SALE
減價	值下	가격인하	PRICE CUT
特賣	セール	히트상품	SALE
半價	半額	반값	HALF PRICE
熱賣商品	大人気商品	뜨거운판매	HOT SELLER
暢銷商品	売れ筋商品	인기상품	BEST SELLER
清倉拍賣	在庫一掃	클리어런스 세일	CLEARANCE SALE
特別優惠	特別割引価格	특별할인가격	SPECIAL OFFER
早鳥優惠	早割	얼리버드 할인	EARLY BIRD SALE
便宜賣	安売り	가격인하	BARGAIN SALE
感謝祭	感謝還元	고객에게 감사하다	SEASON OF THANKS
周年慶	周年記念セール		ANNIVERSARY SALE
限量銷售	数量限定	수량한정	LIMITED OFFER
限時銷售	期間限定	기간한	LIMITED TIME OFFER
限量版	数量限定	수량한정	LIMITED EDITION
新商品	新品 / 新入荷	신상품	NEW PRODUCT
買一送一	一つ買うとも	하나를사면 하나를	BUY ONE, GET ONE FREE

開始準備為店舖展開新形象吧！

POINT OF SALE POSTER
特價商品海報

- 檔案類型：JPEG 圖片檔 & WORD 文書檔.
- 編輯難度：易～難.
- 編輯商品名稱、價格或功能便利性後，即可列印使用.
- 適合陳列於商品貨架、拍賣花車上.
- 適合營造店舖賣點促進購買的氛圍用.
- 可直接開啟實作範例檔修改內容與編輯圖片.

盛招聚福財寶 迎客來

販促POP寶典收錄資訊

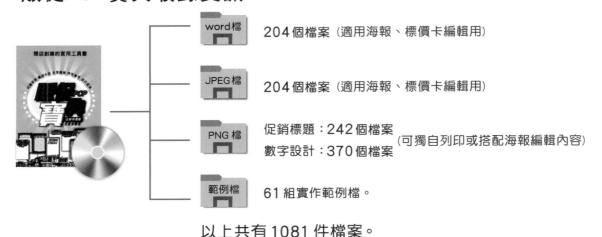

word檔 204個檔案（適用海報、標價卡編輯用）

JPEG檔 204個檔案（適用海報、標價卡編輯用）

PNG檔 促銷標題：242個檔案
數字設計：370個檔案 （可獨自列印或搭配海報編輯內容）

範例檔 61組實作範例檔。

以上共有1081件檔案。

可以使用以下方式編輯海報

販促POP寶典提供素材可跨平台讀取，並建議以下軟體編輯。

WINDOWS系統	ANDROID系統	APPLE系統
word　小畫家	相片編輯APP	word　Proceate

除 word 檔案外，操作其他軟體請以 JPEG 檔案匯入編輯。

列印前必須知道的事

• 列印出來的顏色跟書上的顏色有落差！
A：印表機採水性墨水與墨點呈現，印刷為油性油墨與網點呈現，加上紙張的差異，兩者會有明顯的落差！

• 如何選擇適合的紙張呢？
A：建議採用印表機專用紙張，請勿使用一般銅版紙列印，以免造成墨水渲染。

• 如何列印出更好的海報呢？
A：影響列印品質，分別會因印表機、列印解析度與紙張選擇為品質優劣關鍵，
　　以下圖表作分析解說(星號越多為最佳)。

列印設定　　列印機款	解析度		紙張	
	標準解析度	高解析度	一般列印紙	150P特厚紙
噴墨印表機	★★	★★★	★★★	★★★★
雷射印表機	★★★	★★★	★★★	★★★★

簡單的說，使用一般列印紙建議設定高解析度列印為佳；如使用150P特厚紙則設定標準解析度即可。

• 沒有印表機的話，要怎樣列印呢？
A：將檔案儲存至隨身碟中，攜帶至便利商店，依店內機器操作 ，使用一般的紙張列印即可。

word介面常用功能簡介

文書軟體功能多樣化，以下介紹只針對案例檔常用功能說明，如需更多細項說明，請參閱專業教學書籍。

開啟光碟範例檔後，進行編輯前，軟體介面常用功能表如下說明：

OFFICE 按鈕：開啟新/舊檔、另存新檔與列印功能.....等相關選項。

快速存取列：回復上一步、存檔與快速預覽功能.....等相關選項。

檔案名稱：目前開啟的檔案名稱。

尺規啟動鈕：開啟或關閉尺規功能。

尺規：可調整尺規刻度作為文字輸入起始點設定。

索引標籤：word 功能索引選單，本書常用選項分別為 "常用"、"插入" 與 "格式" 三種選項。

功能區：以索引功能選項中會有不同功能選項，以下為常用組項說明：

"常用" 功能區：
字型功能選項：字體選項、大小與顏色變化。

"插入" 功能區：
圖片：從電腦硬碟或光碟中插入圖片檔至文件中。
圖案：可插入 "幾何圖形" 至文件中進行編輯。
文字方塊：繪製文字方塊後，可在方塊插入文字或圖片，就能自由移動位置，不受侷限。

"格式" 功能區：(本區塊需先插入圖片，並點選圖片後才會顯示本選單功能
　1.亮度&對比：從電腦硬碟或手機匯入圖片時，針對圖片的亮度與對比調整明暗。
　2.延伸陰影矩形：可對插入圖片進行增添陰影效果。

~以上僅對本書光碟範例檔經常使用功能作簡易說明~

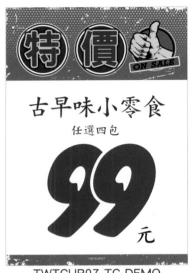

TWTCUP07-TC-DEMO
範例業別：老街童玩店

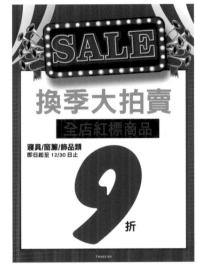

TWA02-EN-DEMO
範例業別：寢具用品店

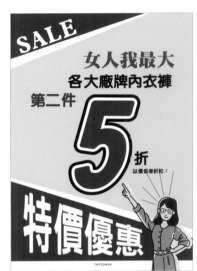

TWTCDW06-TC-DEMO
範例業別：特賣會場

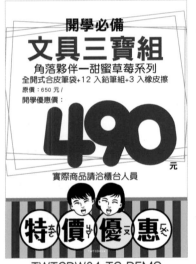

TWTCDW04-TC-DEMO
範例業別：文具書局

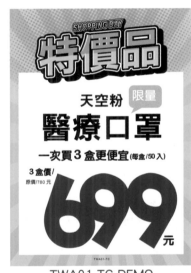

TWA01-TC-DEMO
範例業別：藥局/美妝店

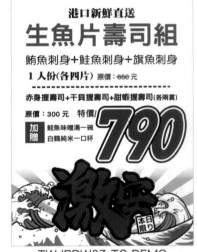

TWJPDW07-TC-DEMO
範例業別：餐飲業

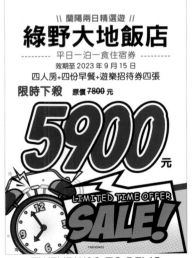

TWENDW02-TC-DEMO
範例業別：旅遊觀光業

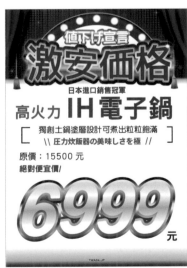

TWA04-JP-DEMO
範例業別：家電業

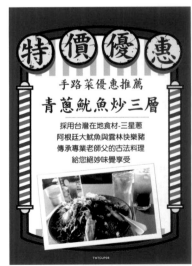

TWTCUP08-TC-DEMO
範例業別：餐飲業

歡迎直接使用範例修改、縮放變更

特價商品海報
簡易編輯教學 1

範例檔儲存於 光碟片 ▶ DEMO ▶ TWTCUP01_TC_DEMO.

1 點選光碟片開啟要編輯的圖片文書檔.

光碟片 ▶ word ▶ POSTER ▶ TWTCUP01.

2 開啟圖片文書檔.

圖檔文件以〝浮水印〞背景表現，不影響實際圖形.

3 輸入文字.

— 字型變換、大小、顏色區塊.

4 適當編輯文字大小與顏色.

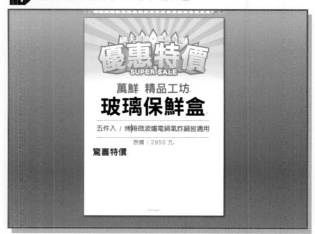

5 最後輸入商品價格.

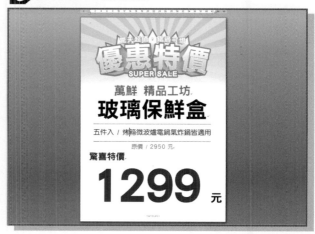

6 完成編輯，準備列印.

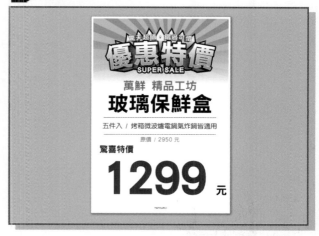

DIY 特價商品海報
簡易編輯教學 2

範例檔儲存於 光碟片 ▶ DEMO ▶ DIY

1 點選〝空白文件〞建立新文件.

2 工具列 ▶ 插入 ▶ 圖案 ▶ 選取長方形.

3 點選長方線框兩下，出現〝圖案填滿〞.

範例檔以紅色作為範例.

4 出現紅色長方塊，工具列 ▶ 插入 ▶ 文字方塊.

5 點選〝繪製文字方塊〞.

6 拖拉置放在長方形中心區塊.

7 工具列 ▶ 插入 ▶ 圖片.

8 選取圖片.

光碟片 ▶ PNG ▶ TC ▶ TPTCBT89.

9 匯入完成，點選圖形框四邊圓點進行放大.

10 放大至合適大小後再移至文字框上之綠圓點.

11 出現 ↻ 點選後輕往左旋轉.

18 完成店舖專屬的POP標題.

小提醒

● 光碟資料有中、日、英文版的常用促銷標題 & 數字設計，可以讓店家作出更多變化，歡迎直接使用
DEMO 檔實作範例直接修改，更節省編輯時間。

TWTCUP01

TWTCUP02

TWTCUP03

TWTCUP04

TWTCUP05

TWTCUP06

TWTCUP07

TWTCUP08

繁體中文

TWTCUP09

TWTCUP10

TWTCUP11

TWTCUP12

TWTCDW01

TWTCDW02

特價優惠 特价品 激安の價格 SALE 할인가격

TWTCDW03

TWTCDW04

TWTCDW05

TWTCDW06

TWTCDW07

TWTCDW08

TWTCDW09

TWTCDW10

TWTCDW11

TWTCDW12

TWJPUP01

TWJPUP02

TWJPUP03

TWJPUP04

TWJFUP05

TWJPUP06

TWJPUP07

TWJPUP08

TWJPDW01

TWJPDW02

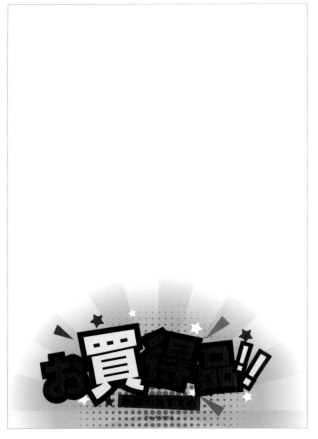

TWJPDW03

TWJPDW04

TWJPDW05

TWJPDW06

TWJPDW07

TWJPDW08

English

TWENUP01

TWENUP02

TWENUP03

TWENUP04

TWENUP05

TWENUP06

TWENUP07

TWENUP08

English

TWENDW01

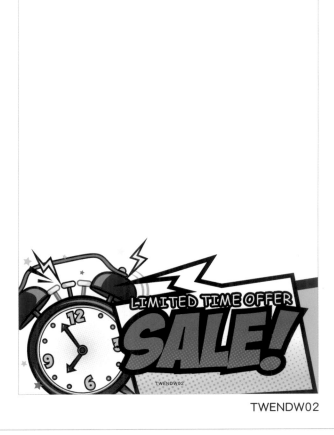

TWENDW02

TWENDW03

TWENDW04

TWENDW05

TWENDW06

TWENDW07

TWENDW08

TWA01-TC

TWA01-JP

TWA01-EN

TWA01-KR

TWA02-TC

TWA02-JP

TWA02-EN

TWA02-KR

TWA03-TC

TWA03-JP

TWA03-EN

TWA03-KR

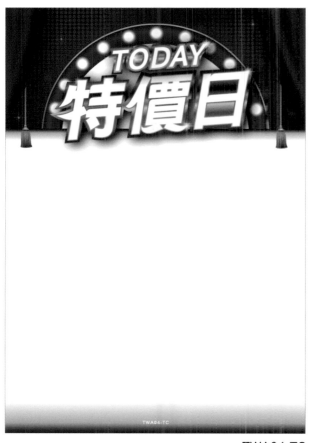

TWA04-TC

TWA04-JP

TWA04-EN

TWA04-KR

POINT OF SALE POSTER
促銷活動直式海報

- 檔案類型：JPEG 圖片檔 & WORD 文書檔.
- 編輯難度：易~難.
- 自行編輯內容或搭配書中 促銷標題＋數字 組合出店舖專屬海報.
- 張貼於店舖入口或店內動線明顯處.
- 適合營造店舖賣點促進購買的注目氛圍.
- 歡迎直接開啟實作範例檔修改內容與編輯圖片.

無論列印或手寫
都能有高品質的
店頭POP

TWBGAS05-TC-DEMO
範例業別：服飾業

TWBGAZ01-TC-DEMO
範例業別：美妝美容店

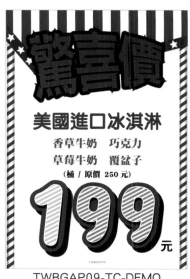

TWBGAP09-TC-DEMO
範例業別：冰品飲料店

TWBGAP01-JP-DEMO
範例業別：藥妝店

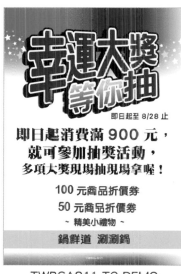

TWBGAS11-TC-DEMO
範例業別：餐飲業

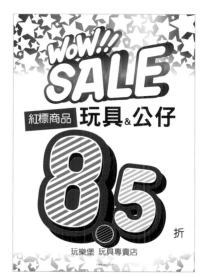

TWBGAS12-TC-DEMO
範例業別：玩具店

TWBGAP10-TC-DEMO
範例業別：百貨特賣會

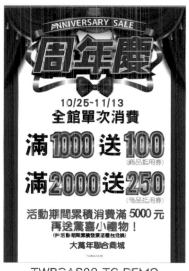

TWBGAS02-TC-DEMO
範列業別：綜合商場

TWBGAZ03-TC-DEMO
範例業別：3C零售業

歡迎直接使用範例修改、縮放變更

促銷活動海報
進階編輯教學3

範例檔儲存於 光碟片 ▶ DEMO ▶ TWBGAP10_TC_DEMO.

1 點選光碟片開啟要編輯的圖片文書檔.

光碟片 ▶ word ▶ POSTER ▶ TWBGAP10.

2 開啟圖片文書檔.

圖檔文件以〝浮水印〞背景表現，不影響實際圖形.

3 主功能列 ▶ 點選〝插入〞選項.

4 工具列 ▶ 點選文字方塊.

5 工具列 ▶ 選擇〝繪製文字方塊〞.

6 拉展文字方塊放置位置.

在進階教學中，步驟3~6是經常會使用的動作，請牢記喔！

7 工具列▶點選〝圖片〞鍵.

8 匯入光碟片中喜歡的標題.

光碟片▶PNG▶TC▶TPTCBT67.

9 匯入完成,點選圖形框四邊圓點進行放大.

10 放大至合適大小後再移至文字框上之綠圓點.

11 出現 ↻ 點選後輕往左旋轉.

可左右進行360°旋轉.

12 旋轉至合適位置即可,完成標題放置.

加分技巧

如需觀看實際列印成效,請點選〝預覽列印〞.

如何處裡圖片因旋轉後出現的破角呢?

請點選文字框出現 ↕,按住並往下微調,即可調整.

59

13 重複3~6步驟，進行文字輸入.

14 文字輸入完成.

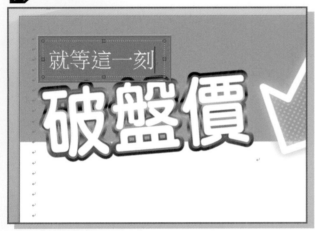

15 主功能列▶ 字型選擇.

說明檔字型選擇〝圓體字〞作為範例.

16 重複13~15步驟，進行文字輸入.

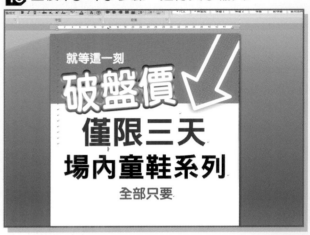

17 重複3~9步驟，進行圖片匯入.

光碟片 ▶ NUMBER ▶ MIAO ▶ MIAO-290

18 完成所有圖形與字型的編輯.

列印設定

點選〝OFFICE〞鈕即會出現列印功能選項。

點選〝預覽列印〞選項。

進入預覽畫面，再次確認畫面文字正確無誤。

點選〝列印〞鈕即可列印。

TWBGAS01

TWBGAS02

TWBGAS03

TWBGAS04

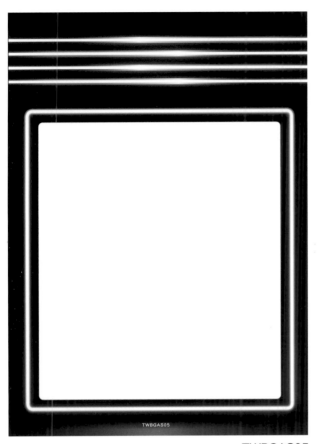

TWBGAS05

TWBGAS06

TWBGAS07

TWBGAS08

TWBGAS09

TWBGAS10

TWBGAS11

TWBGAS12

TWBGAP01

TWBGAP02

TWBGAP03

TWBGAP04

TWBGAP05

TWBGAP06

TWBGAP07

TWBGAP08

TWBGAP09

TWBGAP10

TWBGAP11

TWBGAP12

TWBGPT01

TWBGPT02

TWBGPT03

TWBGPT04

TWBGAZ01

TWBGAZ02

TWBGAZ03

TWBGAZ04

TWBGAZ05

TWBGAZ06

TWBGAZ07

TWBGAZ08

POINT OF SALE POSTER
促銷活動橫式海報

- 檔案類型：JPEG 圖片檔 & WORD 文書檔.
- 編輯難度：易～難.
- 自行編輯內容或搭配書中 促銷標題＋數字 組合出店舖專屬海報.
- 張貼於店舖入口或店內動線明顯處.
- 適合營造店舖賣點促進購買的注目氛圍.
- 歡迎直接開啟實作範例檔修改內容與編輯圖片.

本書提供素材，
由您選擇、組合變化
出更獨特的海報.

TWBGBP08-TC-DEMO
範例業別：(日)觀光客/餅店

TWBGBP01-TC-DEMO
範例業別：流行衣飾店

TWBGBP02-TC-DEMO
範例業別：各行業適用

TWBGBP03-TC-DEMO
範例業別：健身業

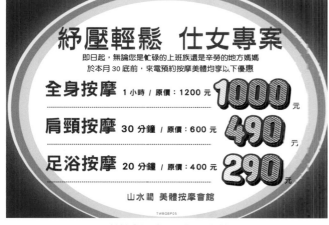

TWBGBP05-TC-DEMO
範例業別：按摩會館

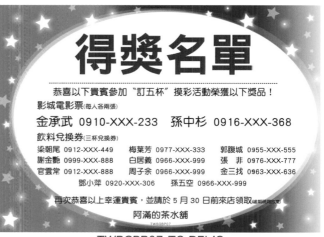

TWBGBP07-TC-DEMO
範例業別：手搖飲品店

歡迎直接使用範例修改、縮放變更

TWBGBP01

TWBGBP02

TWBGBP03

TWBGBP04

TWBGBP05

TWBGBP06

TWBGBP07

TWBGBP08

POINT OF SALE POSTER
特賣海報 & 懸掛式 海報

檔案類型：JPEG 圖片檔 & WORD 文書檔.

特賣海報
- 編輯難度：易~難.
- 自行編輯內容或搭配書中 促銷標題＋數字 組合出店舖專屬海報.
- 懸掛於天花板或張貼於店舖入口處.
- 部份海報可變更方向(直橫/上下)後再編輯內容.
- 適合營造店舖賣點促進購買的注目氛圍.

懸掛式海報
- 編輯難度：易.
- 可直接列印或編輯店舖賣點名稱.
- 懸掛於天花板或張貼於店舖入口處.
- 適合營造店舖賣點促進購買的注目氛圍.
- 歡迎直接開啟實作範例檔修改內容與編輯圖片.

POPBGF01-TC-DEMO
範例業別：傢具店

POFBGF02-TC-DEMO
範列業別：適用各行業

POPBGF03-TC-DEMO
範例業別：傢俱家居店

POPBGF04-TC-DEMO
範例業別：美容美髮業

POPBGF06-TC-DEMO
範例業別：適合各行業

POPBGF07-TC-DEMO
範例業別：眼鏡行

TWBGF08-TC-DEMO
範例業別：百貨特賣會

TWBGAF09-TC-DEMO
範例業別：精品衣帽店

TWBGAF10-TC-DEMO
範例業別：精品店

歡迎直接使用範例修改、縮放變更

特賣海報
簡易編輯教學 4

範例檔儲存於 光碟片 ▶ DEMO ▶ POPBGF04_TC_DEMO.

1 點選光碟片開啟要編輯的圖片文書檔.

光碟片 ▶ word ▶ A4 POP ▶ POPBGF04.

2 開啟圖片文書檔.

圖檔文件以〝浮水印〞背景表現，不影響實際圖形.

3 輸入文字.

4 適當編輯文字大小與顏色.

字型變換、大小、顏色區塊

5 完成編輯，進入預覽列印.

加分技巧

同一級數字型

四種級數字型

字體的大小變化，可以為海報的內容強調重點，也為店舖海報更添設計感。

範例檔儲存於 光碟片 ▶ DEMO ▶ POPBGF09_TC_DEMO.

1 點選光碟片開啟要編輯的圖片文書檔.

光碟片 ▶ word ▶ A4 POP ▶ POPBGF09.

2 開啟圖片文書檔.

圖檔文件以〝浮水印〞背景表現，不影響實際圖形

3 使用文字方塊插入需要的圖片並旋轉.

4 工具列 ▶ 插入 ▶ 圖案選項.

也可以到功能列選項之〝格式〞選擇不同形狀.

5 選擇〝圖案〞▶ 基本圖案的長方形.

6 工具列 ▶〝格式〞選擇〝圖案填滿〞.

7 按住小綠點後出現 ↻ 將圖片稍作旋轉.

8 使用文字方塊輸入文字並調整大小與顏色.

9 文字方塊匯入數字圖片.

10 繼續匯入圖片並放大至合適大小即告完成.

11 繼續輸入文字.

12 完成編輯，進入預覽列印.

加分技巧

繪製文字方塊 可以創建
出類似〝圖層〞的功能。

點選圖形兩次，標題列上會
出現〝繪圖工具〞格式。

可以使用工具欄位新增其它
圖形或新增文字方塊。

或是利用其他工具，可以讓店
舖海報更具設計質感。

檔案開啟路徑 / 光碟片 ▶ JPEG / word ▶ A4 POP

POPBGF01

直式組合示範

日文標題 TPJPBT24　　英文標題 TPENBT21

橫式組合示範

中文標題 TPTCBT14

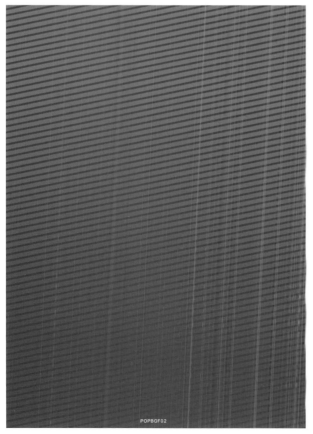

POPBGF02

直式組合示範

中文標題 TPTCBT01　　英文標題 TPENBT16

橫式組合示範

日文標題 TPJPBT30

POPBGF03

直式組合示範

中文標題 TPTCBT05

日文標題 TPJPBT05

橫式組合示範

英文標題 TPENBT24

POPBGF04

直式組合示範

中文標題 TPTCBT50

英文標題 TPENBT30

橫式組合示範

日文標題 TPJPBT15

POPBGF05

直式組合示範

日文標題 TPJPBT01

英文標題 TPENBT05

橫式組合示範

中文標題 TPTCBT25

POPBGF06

直式組合示範

口文標題 TPTCBT09

英文標題 TPENBT28

橫式組合示範

英文標題 TPENBT25

POPBGF07

直式組合示範

中文標題 TPTCBT06

中文標題 TPTCBT15

日文標題 TPJPBT15

英文標題 TPENBT14

POPBGF08

直式組合示範

中文標題 TPTCBT02

中文標題 TPTCBT12

日文標題 TPJPBT02

英文標題 TPENBT19

POPBGF09

直式組合示範

中文標題 TPTCBT14

中文標題 TPTCBT59
數字 GOSO-9

日文標題 TPJPBT18

英文標題 TPENBT11

POPBGF10

直式組合示範

中文標題 TPTCBT12

中文標題 TPTCBT86
TPTCBT50

日文標題 TPJPBT35
TPJPBT33

英文標題 TPENBT40

POPTCF01

POPTCF02

POPTCF03

POPTCF04

POPTCF05

POPTCF06

POPTCF07

POPTCF08

POPENF01

POPENF02

POPENF03

POPENF04

POPENF05

POPENF06

POPENF07

POPENF08

POPJPF01

POPJPF02

POPJPF03

POPJPF04

POINT OF SALE CARD
促銷特賣標價卡

- 檔案類型：JPEG 圖片檔 & WORD 文書檔.
- 編輯難度：易~難.
- 編輯活動或公告內容後列印使用.
- 適合陳列張貼在商品貨架、拍賣花車或人體模特兒上.
- 商品促銷特價宣傳用.
- 歡迎直接開啟實作範例檔修改內容與編輯圖片.

POPTCC01-TC-DEMO
範例業別：各行業適用

POPTCC04-TC-DEMO
範例業別：運動用品店

POPTCC10-TC-DEMO
範例業別：百貨五金業

POPENC02-TC-DEMO
範例業別：各行業適用

POPENC06-TC-DEMO
範例業別：市集攤位

POPJPC06-TC-DEMO
範例業別：海產魚市

歡迎直接使用範例修改、縮放變更

範例檔儲存於 光碟片 ▶ DEMO ▶ POPTCC04_TC_DEMO.

1 點選光碟片開啟要編輯的圖片文書檔.

光碟片 ▶ word ▶ PRICE CARD ▶ POPTCC04.

2 開啟圖片文書檔.

圖檔文件以〝浮水印〞背景表現,不影響實際圖形.

3 輸入文字.

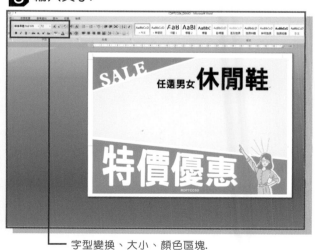

— 字型變換、大小、顏色區塊.

4 適當編輯文字大小與顏色.

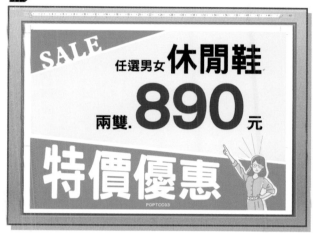

5 完成編輯,進入預覽列印.

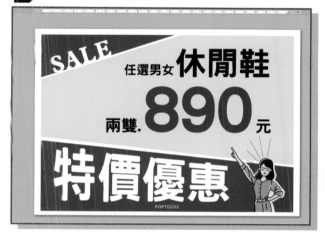

加分技巧

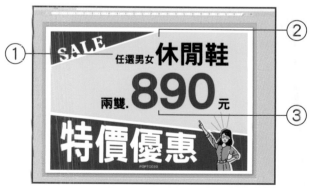

1. 輸入文字後按取空白鍵,將文字移至理想的位置。
2. 將重要訴求商品放大,與金額相對應。
3. 建議輸入文字後,再進行文字大小變換。

促銷特賣
標價卡 簡易編輯教學 7

範例檔儲存於 光碟片 ▶ DEMO ▶ POPTCC06_TC_DEMO.

1 點選光碟片開啟要編輯的圖片文書檔.

光碟片 ▶ word ▶ PRICE CARD ▶ POPTCC06.

2 開啟圖片文書檔.

圖檔文件以〝浮水印〞背景表現，不影響實際圖形.

3 輸入文字後調整字體、大小與顏色

善用尺規，可以將文字調整至理想的位置.

4 工具列 ▶ 點選文字方塊.

5 工具列 ▶ 選擇〝繪製文字方塊〞.

6 拉展文字方塊放置位置.

7 工具列 ▶ 點選〝圖片〞鍵.

10 放大至合適大小即告完成.

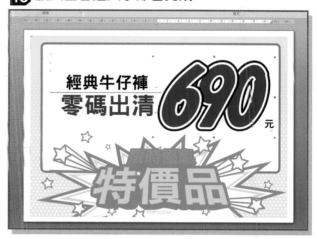

8 匯入光碟片中喜歡的標題.

光碟片 ▶ NUMBER ▶ NAWA ▶ NAWA-690

11 完成編輯，進入預覽列印.

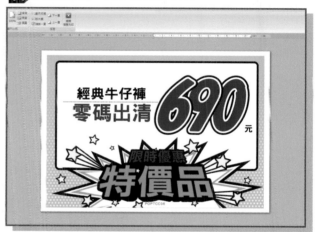

9 匯入完成，點選圖形框四邊圓點進行放大.

按住 ↖ 往下拖拉即可放大.

12 列印完成，適當裁切即可陳列廣告.

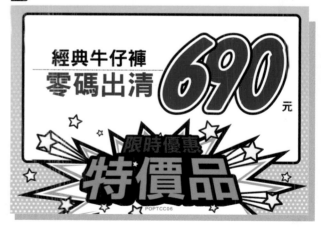

加分技巧

範例檔儲存於 光碟片 ▶ DEMO ▶ POPTCC06_NB_DEMO.

如何完成一組設計質感的
數字組合。

使用文字方塊插入圖片，
從最後一位數字匯入。

同上步驟，插入第二個數字。

完成數字組合。

POPTCC01

POPTCC01

POPTCC02

POPTCC02

POPTCC03

POPTCC04

POPTCC05

POPTCC06

POPTCC07

POPTCC08

POPTCC09

POPTCC10

POPJPC01

POPJPC02

POPJPC03

POPJPC03

POPJPC04

POPJPC04

POPJPC05

POPJPC06

POPJPC07

POPJPC07

POPJPC08

POPJPC08

POPJPC09

POPJPC09

POPJPC10

POPJPC10

English

POPENC01

POPENC02

POPENC03

POPENC04

POPENC05

POPENC06

POPENC07

POPENC08

POPENC09

POPENC09

POPENC10

POPENC10

POINT OF SALE CARD
促銷特賣專用卡

- 檔案類型：JPEG 圖片檔 & WORD 文書檔.
- 編輯難度：易~難.
- 可直接列印使用.
- 適合陳列張貼在商品貨架、拍賣花車或人體模特兒上.
- 商品促銷特價宣傳用.
- 歡迎直接開啟實作範例檔修改內容與編輯圖片.

POPTCA01

POPTCA02

POPTCA03

POPTCA04

POPTCA05

POPTCA05

POPTCA06

POPTCA06

POPTCA07

POPTCA08

POPTCA09

POPTCA10

POPTCA11

POPTCA12

POPJPA01

POPJPA02

POPJPA03

POPJPA04

POPJPA05

POPJPA06

POPJPA07

POPJPA08

POPENA01

POPENA02

POPENA03

POPENA04

POPENA05

POPENA05

POPENA06

POPENA06

POPENA07

POPENA08

PROMOTION WORDS

常用促銷標題 & 數字^{設計}

常用促銷標題
- 檔案類型：PNG 圖片檔.
- 編輯難度：易.
- 可單獨列印或與海報編輯內容後列印使用.
- 商品促銷特價宣傳用.
- 本篇翻譯比對提供繁體中文、日本語與英文共三種.
- 翻譯僅供參考，部分翻譯因各地用語造詞差異，僅以相近詞意表示.
- 翻譯對比如有空白，為難相近詞意表示，為避免錯誤，顯示空白.

數字設計
- 檔案路徑：NUMBER 圖片檔.
- 檔案格式：PNG 圖片格式.
- 編輯難度：易.
- 可單獨列印或與海報編輯內容後列印使用.
- 商品促銷特賣金額數字應用.

檔案開啟路徑 / 光碟片 ▶ PNG ▶ TC

繁體中文

TPTCBT01

売り切れ御免 / LAST CHANCE

TPTCBT02

激安 / SPECIAL PRICE

TPTCBT03

赤字覚悟 / SELL AT A LOSS

TPTCBT04

安値宣言 / LOWEST PRICE

TPTCBT05

安値宣言 / LOWEST PRICE

TPTCBT06

在庫処分 / END OF SEASON SALE

TPTCBT07

激安 / SPECIAL PRICE

TPTCET08

売れ筋商品 / BEST SELLER

TPTCBT09

歳末セール / END YEAR OFFER

TPTCBT10

歳末セール / END YEAR OFFER

TPTCBT11

売れ筋商品 / BEST SELLER

TPTCBT12

疯狂搶購中 賣完為止!!

売れ筋商品 / BEST SELLER

謹供參考 / ご参考までに / FOR YOUR INFORMATION

TPTCBT13

くじ抽選 / LUCKY DRAW

TPTCBT14

バーゲンセール / SUPER SALE

TPTCBT15

限時出清

期間限定 / FLASH SALE

TPTCBT16

お買得品 / AFFORDABLE PRICE

TPTCBT17

清倉大拍賣

在庫処分 / CLEARANCE SALE

TPTCBT18

売れ筋商品 / BEST SELLER

TPTCBT19

在庫処分 / CLEARANCE SALE

TPTCBT20

売れ筋商品 / BEST SELLER

謹供參考 / ご参考までに / FOR YOUR INFORMATION

TPTCBT21

在庫処分 / CLEARANCE SALE

TPTCBT22

在庫処分 / CLEARANCE SALE

TPTCBT23

タイムセール / FLASH SALE

TPTCBT24

人気の売れ筋 / BEST SELLER

TPTCBT25

本日のお買い得 / TODAY'S DEALS

TPTCBT26

本日のお買い得 / TODAY'S DEALS

TPTCBT27

在庫処分 / CLEARANCE SALE

謹供參考 / ご参考までに / FOR YOUR INFORMATION

TPTCBT28

周年記念セール / ANNIVERSARY SALE

TPTCBT29

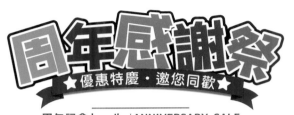

周年記念セール / ANNIVERSARY SALE

TPTCBT30

周年記念セール / ANNIVERSARY SALE

TPTCBT31

周年記念セール / ANNIVERSARY SALE

TPTCBT32

一押し / HIGHLY RECOMMENDED

TPTCBT33

売上No.1 / BEST SELLER

TPTCBT34

半額 / HALF PRICE

TPTCBT35

直前割 / LAST MINUTE DISCOUNT

TPTCBT36

目玉品／HOT SELLER

TPTCBT37

人気の売れ筋／BEST SELLER

TPTCBT38

厳選商品／SELECTED PRODUCTS

TPTCBT39

暢銷商品

売れ筋商品／BEST SELLER

TPTCBT40

タイムセール／FLASH SALE

TPTCBT41

安値宣言／LOWEST PRICE

TPTCBT42

一つ買うともう一つ無料
BUY ONE, GET ONE FREE

TPTCBT43

二つ買うともう一つ無料
BUY TWO, GET ONE FREE

TPTCBT44

TPTCBT45

TPTCBT46

TPTCBT47

TPTCBT48

TPTCBT49

謹供參考 / ご参考までに / FOR YOUR INFORMATION

131

TPTCBT50

感謝還元 / SEASON OF THANKS

TPTCBT51

TPTCBT52

TPTCBT53

TPTCBT54

TPTCBT55

TPTCBT56

TPTCBT57

TPTCBT58

謹供參考 / ご参考までに / FOR YOUR INFORMATION

TPTCBT59

全面 折起

全品対象　%OFF / DISCOUNT

TPTCBT60

清倉大拍賣

在庫処分 / CLEARANCE SALE

TPTCBT61

超級特賣會

バーゲンセール / SUPER SALE

TPTCBT62

暢銷熱賣中

人気の売れ筋 / BEST SELLER

TPTCBT63

今日特價品

本日のお買い得 / TODAY'S DEALS

謹供參考 / ご参考までに / FOR YOUR INFORMATION

謹供參考 / ご参考までに / FOR YOUR INFORMATION

TPTCBT64

安い / SPECIAL PRICE

TPTCBT65

値下げ / PRICE CUT

TPTCBT66

人気の売れ筋 / BEST SELLER

TPTCBT67

安値宣言 / LOWEST PRICE

TPTCBT68

人気の売れ筋 / BEST SELLER

TPTCBT69

安売り / BARGAIN SALE

TPTCBT70

セール / SPECIAL OFFER

TPTCBT71

とびきり価格 / EXTRAORDINARY PRICE

TPTCBT72

セール / SPECIAL OFFER

TPTCBT73

周年記念セール / ANNIVERSARY SALE

TPTCBT74

割引中 / ON SALE

TPTCBT75

周年記念セール / ANNIVERSARY SALE

TPTCBT76

歲末セール / END YEAR OFFER

TPTCBT77

人氣暢銷

売れ筋商品 / BEST SELLER

TPTCBT78

在庫処分 / END OF SEASON SALE

TPTCBT79

最後折扣

直前割引 / LAST CHANCE

TPTCBT30

在庫処分 / CLEARANCE SALE

TPTCBT81

激省攻略

激安 / SPECIAL PRICE

TPTCBT82

在庫処分 / CLEARANCE SALE

TPTCBT83

特價商品

特価 / SPECIAL PRICE

TPTCBT84

期間限定 / FLASH SALE

TPTCBT85

嚴選商品

厳選商品 / SELECTED PRODUCTS

TPTCBT86

全面下殺

安値宣言 / LOWEST PRICE

TPTCBT87

推薦商品

おすすめ / RECOMMENDED

謹供參考 / ご参考までに / FOR YOUR INFORMATION

TPTCBT88

安い / SPECIAL PRICE

TPTCBT89

値下げ / PRICE CUT

TPTCBT90

人気の売れ筋 / BEST SELLER

TPTCBT91

破盤價

安値宣言 / LOWEST PRICE

TPTCBT92

人気の売れ筋 / BEST SELLER

TPTCBT93

安売り / BARGAIN SALE

TPTCBT94

セール / SPECIAL OFFER

TPTCBT95

とびきり価格 / EXTRAORDINARY PRICE

TPTCBT96

セール / SPECIAL OFFER

TPTCBT97

周年記念セール / ANNIVERSARY SALE

TPTCBT98

割引中 / ON SALE

TPTCBT99

周年記念セール / ANNIVERSARY SALE

謹供參考 / ご参考までに / FOR YOUR INFORMATION

TPTCBT100

歲末清倉

歲末セール / END YEAR OFFER

TPTCBT101

人氣暢銷

人気の売れ筋 / BEST SELLER

TPTCBT102

換季出清

在庫処分 / END OF SEASON SALE

TPTCBT103

最後折扣

直前割引 / LAST CHANCE

TPTCBT104

廠拍出清

在庫処分 / CLEARANCE SALE

TPTCBT105

激省攻略

激安 / SPECIAL PRICE

TPTCBT106

零碼出清

在庫処分 / CLEARANCE SALE

TPTCBT107

特價商品

特価 / SPECIAL PRICE

TPTCBT108

限時出清

期間限定 / FLASH SALE

TPTCBT109

嚴選商品

厳選商品 / SELECTED PRODUCTS

TPTCBT110

全面下殺

安値宣言 / LOWEST PRICE

TPTCBT111

推薦商品

おすすめ / RECOMMENDED

謹供參考 / ご参考までに / FOR YOUR INFORMATION

TPJPBT01

賠錢賣 / SELL AT A LOSS

TPJPBT02

便宜特價 / SPECIAL PRICE

TPJPBT03

便宜特價 / SPECIAL PRICE

TPJPBT04

值得買 / SPECIAL OFFER

TPJPBT05

限時促銷賣完為止 / FLASH SALE

TPJPBT06

先買先贏購物高手 / SHREWD BUYER

TPJPBT07

廣告特價 賣完為止 / SPECIAL PRICE

TPJPBT08

本日特賣品 / SPECIAL OFFER

TPJPBT09

本日特賣品 / SPECIAL OFFER

TPJPBT10

挑戰最低價 / LOWEST PRICE CHALLENGE

TPJPBT11

暢銷商品 / BEST SELLER

謹供參考 / ご参考までに / FOR YOUR INFORMATION

TPJPBT12

挑戰最低價 / LOWEST PRICE CHALLENGE

TPJPBT13

別錯過 超注目商品 / FEATURED PRODUCTS

TPJPBT14

熱門商品 熱賣中 / POPULAR PRODUCTS

TPJPBT15

破盤價 / LOWEST PRICE

TPJPBT16

值得買 / SPECIAL OFFER

TPJPBT17

大拍賣 / PRICE DROP

TPJPBT18

便宜價格 / SPECIAL PRICE

TPJPBT19

週年慶 感謝惠顧 / ANNIVERSARY SALE

謹供參考 / ご参考までに / FOR YOUR INFORMATION

TPJPBT20

在庫一掃
売り尽くしセール

清倉特賣 / CLEARACE SALE

TPJPBT21

在庫処分
在庫限りの数量限定 お買い得商品

清倉特賣 / CLEARACE SALE

TPJPBT22

清倉特賣 / CLEARACE SALE

TPJPBT23

清倉特賣 / CLEARACE SALE

TPJPBT24

売り尽くしセール

在庫
一掃

清倉特賣 / CLEARACE SALE

TPJPBT25

在庫限りの数量限定 お買い得商品

在庫
処分

清倉特賣 / CLEARACE SALE

TPJPBT26

半價 / HALF PRICE

TPJPBT27

特賣 / SALE

謹供參考 / ご参考までに / FOR YOUR INFORMATION

TFJPBT28

嚴選推薦 / HIGHLY RECOMMENDED

TPJPBT29

人氣熱賣 / HOT SELLER

TFJPBT30

加碼特價 / EXTRA SPECIAL PRICE

TPJPBT31

超級拍賣會 / SUPER SALE

TPJPBT32

結算拍賣會 / COMBINED SALE

TPJPBT33

特賣日 / FLASH SALE

TPJPBT34

注目商品 / FEATURED PRODUCTS

TPJPBT35

便宜價格 / SPECIAL PRICE

TPJPBT36

大拍賣 / BIG SALE

TPJPBT37

決算大特価

結算大特價 / BIG SALE

TPJPBT38

人氣商品 / HOT SELLER

謹供參考 / ご参考までに / FOR YOUR INFORMATION

TPJPBT39

加碼特賣 / EXTRA SPECIAL PRICE

TPJPBT40

値得買 / SPECIAL OFFER

TPJPBT41

熱門商品 / POPULAR PRODUCTS

TPJPBT42

廣告特價 / SPECIAL PRICE

TPJPBT43

折扣 / DISCOUNT

TPJPBT44

半價 / HALF PRICE

TPJPBT45

開賣 / FIRST SALE

TPJPBT46

暢銷商品 / BEST SELLER

TPJPBT47

開賣中 / ON SALE

TPJPBT48

特選品

特選商品 / SPECIAL PRODUCT

TPJPBT49

特売品

特賣品 / SPECIAL OFFER

TPJPBT50

破盤價 / LOWEST PRICE

TPJPBT51

清倉特賣 / CLEARACE SALE

TPJPBT52

限時銷售 / FLASH SALE

TPJPBT53

限量銷售 / LIMITED EDITION

謹供參考 / ご参考までに / FOR YOUR INFORMATION

加碼特賣/EXTRA SPECIAL PRICE

値得買 / SPECIAL OFFER

熱門商品 / POPULAR PRODUCTS

廣告特價 / SPECIAL PRICE

折扣 / DISCOUNT

半價 / HALF PRICE

開賣 / FIRST SALE

暢銷商品 / BEST SELLER

開賣中 / ON SALE

注目商品 / FEATURED PRODUCTS

特賣品 / SPECIAL OFFER

破盤價 / LOWEST PRICE

清倉特賣 / CLEARACE SALE

限時銷售 / FLASH SALE

限量銷售 / LIMITED EDITION

謹供參考 / ご参考までに / FOR YOUR INFORMATION

143

TPENBT01

特賣 / セール

TPENBT02

SALE

特賣 / セール

TPENBT03

SALE!

特賣 / セール

TPENBT04

特賣 / セール

TPENBT05

特賣 / セール

TPENBT06

特賣 / セール

TPENBT07

特賣 / セール

TPENBT08

SALE

特賣 / セール

TPENBT09

特賣 / セール

TPENBT10

特賣 / セール

TPENBT11

特價 / 安い

TPENBT12

特賣 / 特売

謹供參考 / ご参考までに / FOR YOUR INFORMATION

TPENET13

熱賣/大人気

TPENBT14

哇　特賣/激安

TPENBT15

哇！特賣/激安

TPENBT16

特賣/特売

TPENBT17

折扣倒數/直前割引

TPENBT18

今日特賣/本日限り

TPENBT19

物超所值/衝擊価格

TPENET20

特賣倒數/直前割引

TPENBT21

限時特賣/期間限定

TPENBT22

換季特賣/感謝還元

TPENBT23

限量鋪售/数量限定

TPENBT24

破盤價/安値宣言！

謹供參考 / ご参考までに / FOR YOUR INFORMATION

TPENBT25

折扣中！要買要快/割引！早い者勝ち

TPENBT26

半價/半額

TPENBT27

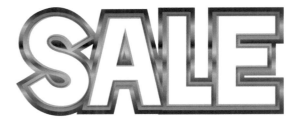

特賣中/セール

TPENBT28

SALE

特賣/セール

TPENBT29

SPECIAL PRICE

特價/安い

TPENBT30

大拍賣/安売り

謹供參考 / ご参考までに / FOR YOUR INFORMATION

TPENBT31

熱賣品 / 大人気商品

TPENBT32

暢銷品 / 売れ筋商品

TFENBT33

遞年慶特賣 / 周年記念セール

TPENBT34

清倉特賣 / 在庫一掃

TPENBT35

歲末特賣 / 歳末セール

TPENBT36

折扣倒數 / 直前割引

TPENBT37

購物高手 / お買物上手

TPENBT38

最推薦 / 一押し

TPENBT39

新品上市 / 新入荷

TPENBT40

大拍賣 / 大売出し

謹供參考 / ご参考までに / FOR YOUR INFORMATION

TPENBT41

PRICE DROP

降價 / 特別割引価格

TPENBT42

PRICE CUT

減價 / 値下げ

TPENBT43

DISCOUNT

折扣品 / 割引

TPENBT44

HALF PRICE

半價 / 半額

TPENBT45

SHOCK PRICE

物超所值 / 衝撃価格

TPENBT46

LOWEST PRICE

破盤價 / 安値宣言!

TPENBT47

SPECIAL OFFER

特別優惠 / お買得品

TPENBT48

HOT SELLER

熱賣品 / 大人気商品

TPENBT49

BEST SELLER

暢銷品 / 売れ筋商品

TPENBT50

FLASH SALE

限時特賣 / 期間限定

TPENBT51

SELECTED

精選品 / 厳選商品

謹供參考 / ご参考までに / FOR YOUR INFORMATION

TPENBT52

降價 / 特別割引価格

TPENBT53

熱賣品 / 大人気商品

TPENBT54

減價 / 値下げ

TPENBT55

暢銷品 / 売れ筋商品

TPENBT56

物超所值 / 衝撃価格

TPENBT57

破盤價 / 安値宣言！

TPENBT58

半價 / 半額

TPENBT59

限量優惠 / 数量限定

TPENBT60

限時特賣 / 期間限定

TPENBT61

特價品 / 特別割引価格

TPENBT62

折扣品 / 割引

TPENBT63

精選品 / 厳選商品

謹供參考 / ご参考までに / FOR YOUR INFORMATION

檔案開啟路徑 / 光碟片 ▶ NUMBER ▶ PICA

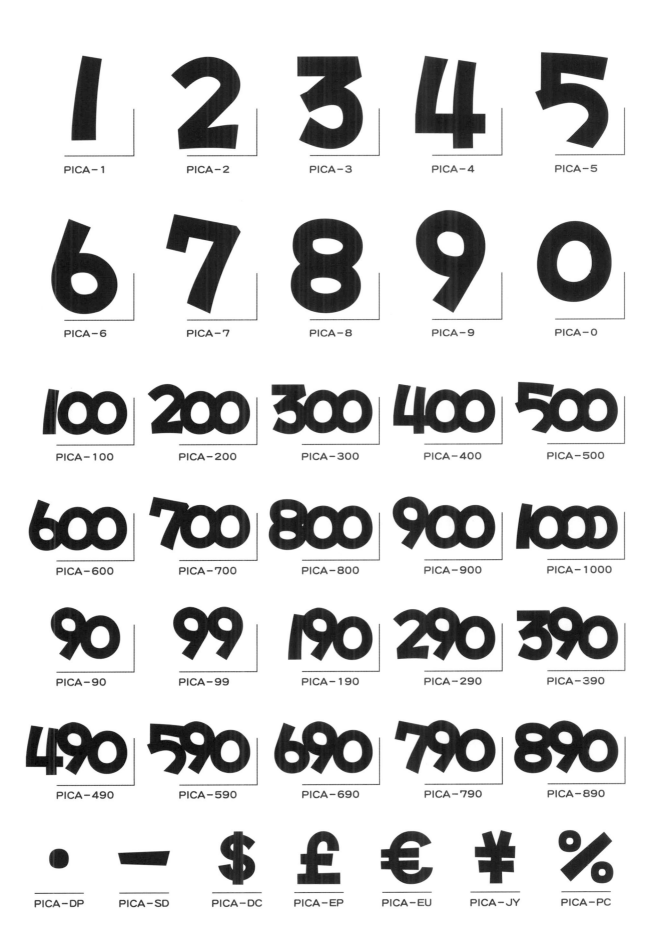

PICA-1 PICA-2 PICA-3 PICA-4 PICA-5

PICA-6 PICA-7 PICA-8 PICA-9 PICA-0

PICA-100 PICA-200 PICA-300 PICA-400 PICA-500

PICA-600 PICA-700 PICA-800 PICA-900 PICA-1000

PICA-90 PICA-99 PICA-190 PICA-290 PICA-390

PICA-490 PICA-590 PICA-690 PICA-790 PICA-890

PICA-DP PICA-SD PICA-DC PICA-EP PICA-EU PICA-JY PICA-PC

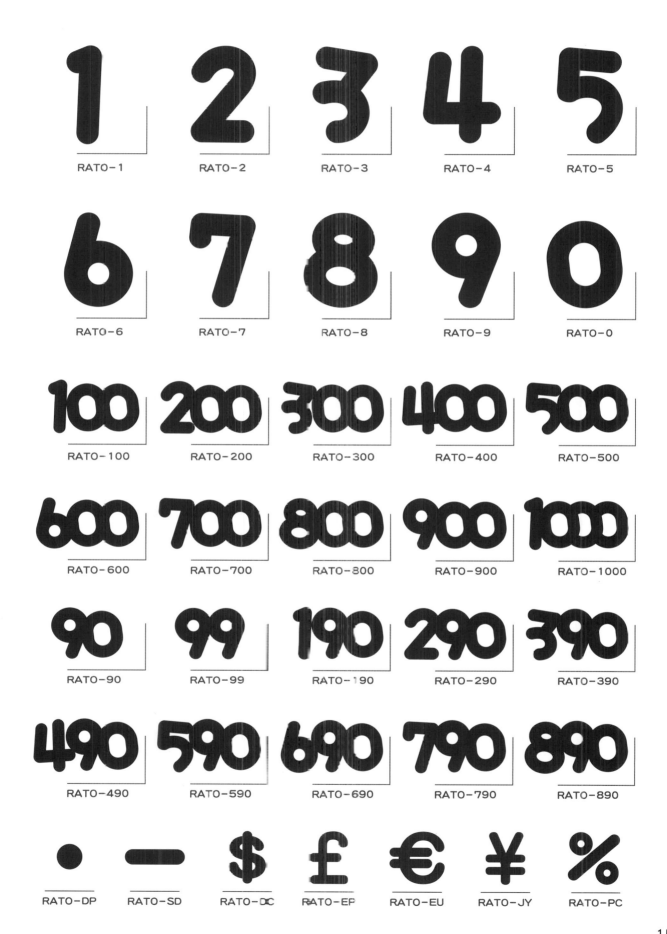

RATO-1 RATO-2 RATO-3 RATO-4 RATO-5

RATO-6 RATO-7 RATO-8 RATO-9 RATO-0

RATO-100 RATO-200 RATO-300 RATO-400 RATO-500

RATO-600 RATO-700 RATO-800 RATO-900 RATO-1000

RATO-90 RATO-99 RATO-190 RATO-290 RATO-390

RATO-490 RATO-590 RATO-690 RATO-790 RATO-890

RATO-DP RATO-SD RATO-DC RATO-EP RATO-EU RATO-JY RATO-PC

檔案開啟路徑 / 光碟片 ▶ NUMBER ▶ OAZI

OAZI-1 OAZI-2 OAZI-3 OAZI-4 OAZI-5
OAZI-6 OAZI-7 OAZI-8 OAZI-9 OAZI-0
OAZI-100 OAZI-200 OAZI-300 OAZI-400 OAZI-500
OAZI-600 OAZI-700 OAZI-800 OAZI-900 OAZI-1000
OAZI-90 OAZI-99 OAZI-190 OAZI-290 OAZI-390
OAZI-490 OAZI-590 OAZI-690 OAZI-790 OAZI-890
OAZI-DP OAZI-SD OAZI-DC OAZI-EP OAZI-EU OAZI-JY OAZI-PC

152

NAWA-1 NAWA-2 NAWA-3 NAWA-4 NAWA-5

NAWA-6 NAWA-7 NAWA-8 NAWA-9 NAWA-0

NAWA-100 NAWA-20C NAWA-300 NAWA-400 NAWA-500

NAWA-600 NAWA-700 NAWA-800 NAWA-900 NAWA-1000

NAWA-90 NAWA-99 NAWA-190 NAWA-290 NAWA-390

NAWA-490 NAWA-590 NAWA-690 NAWA-790 NAWA-890

NAWA-DP NAWA-SD NAWA-DC NAWA-EP NAWA-EU NAWA-JY NAWA-PC

檔案開啟路徑 / 光碟片 ▶ NUMBER ▶ COFA

COFA-1

COFA-2

COFA-3

COFA-4

COFA-5

COFA-6

COFA-7

COFA-8

COFA-9

COFA-0

COFA-100

COFA-200

COFA-300

COFA-400

COFA-500

COFA-600

COFA-700

COFA-800

COFA-900

COFA-1000

COFA-90

COFA-99

COFA-190

COFA-290

COFA-390

COFA-490

COFA-590

COFA-690

COFA-790

COFA-890

COFA-DP

COFA-SD

COFA-DC

COFA-EP

COFA-EU

COFA-JY

COFA-PC

SIER-1 　SIER-2 　SIER-3 　SIER-4 　SIER-5

SIER-6 　SIER-7 　SIER-8 　SIER-9 　SIER-0

SIER-100 　SIER-200 　SIER-300 　SIER-400 　SIER-500

SIER-600 　SIER-700 　SIER-800 　SIER-900 　SIER-1000

SIER-90 　SIER-99 　SIER-190 　SIER-290 　SIER-390

SIER-490 　SIER-590 　SIER-690 　SIER-790 　SIER-890

SIER-DP 　SIER-SD 　SIER-DC 　SIER-EP 　SIER-EU 　SIER-JY 　SIER-PC

檔案開啟路徑 / 光碟片 ▶ NUMBER ▶ GOSO

GOSO-1 GOSO-2 GOSO-3 GOSO-4 GOSO-5

GOSO-6 GOSO-7 GOSO-8 GOSO-9 GOSO-0

GOSO-100 GOSO-200 GOSO-300 GOSO-400 GOSO-500

GOSO-600 GOSO-700 GOSO-800 GOSO-900 GOSO-1000

GOSO-90 GOSO-99 GOSO-190 GOSO-290 GOSO-390

GOSO-490 GOSO-590 GOSO-690 GOSO-790 GOSO-890

GOSO-DP GOSO-SD GOSO-DC GOSO-EP GOSO-EU GOSO-JY GOSO-PC

ROCA-1

ROCA-2

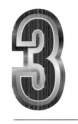
ROCA-3

ROCA-4

ROCA-5

ROCA-6

ROCA-7

ROCA-8

ROCA-9

ROCA-0

ROCA-100

ROCA-200

ROCA-300

ROCA-400

ROCA-500

ROCA-600

ROCA-700

ROCA-800

ROCA-900

ROCA-1000

ROCA-90

ROCA-99

ROCA-190

ROCA-290

ROCA-390

ROCA-490

ROCA-590

ROCA-690

ROCA-790

ROCA-890

ROCA-DP

ROCA-SD

ROCA-DC

ROCA-EP

ROCA-EU

ROCA-JY

ROCA-PC

檔案開啟路徑 / 光碟片 ▶ NUMBER ▶ MIAO

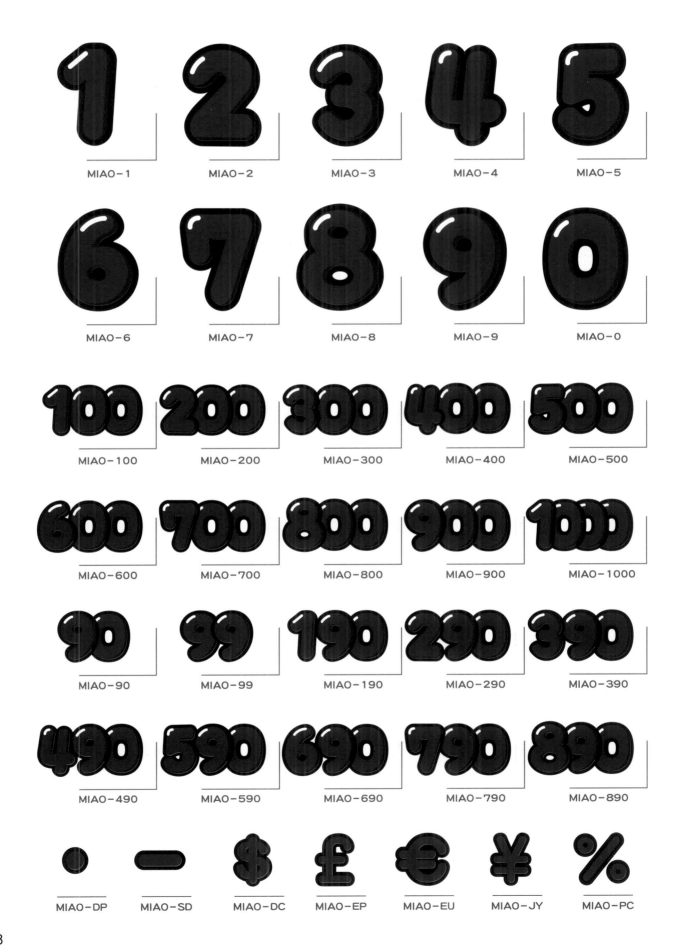

MIAO-1　　MIAO-2　　MIAO-3　　MIAO-4　　MIAO-5

MIAO-6　　MIAO-7　　MIAO-8　　MIAO-9　　MIAO-0

MIAO-100　　MIAO-200　　MIAO-300　　MIAO-400　　MIAO-500

MIAO-600　　MIAO-700　　MIAO-800　　MIAO-900　　MIAO-1000

MIAO-90　　MIAO-99　　MIAO-190　　MIAO-290　　MIAO-390

MIAO-490　　MIAO-590　　MIAO-690　　MIAO-790　　MIAO-890

MIAO-DP　　MIAO-SD　　MIAO-DC　　MIAO-EP　　MIAO-EU　　MIAO-JY　　MIAO-PC

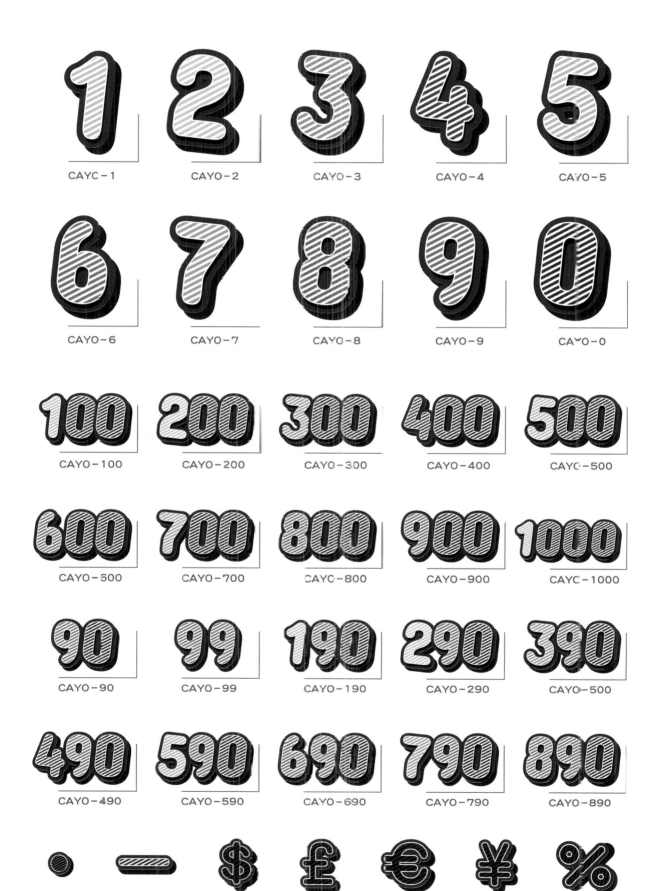

CAYO-1　　CAYO-2　　CAYO-3　　CAYO-4　　CAYO-5

CAYO-6　　CAYO-7　　CAYO-8　　CAYO-9　　CAYO-0

CAYO-100　CAYO-200　CAYO-300　CAYO-400　CAYO-500

CAYO-500　CAYO-700　CAYO-800　CAYO-900　CAYO-1000

CAYO-90　CAYO-99　CAYO-190　CAYO-290　CAYO-500

CAYO-490　CAYO-590　CAYO-690　CAYO-790　CAYO-890

CAYO-DP　CAYO-SD　CAYO-DC　CAYO-EP　CAYO-EU　CAYO-JY　CAYO-PC

出版者：目就金販促整合企業社

負責人：劉品妡

地址：基隆市安樂區基金一路208巷174弄1號3樓

電話：(02) 2433-4433

電郵：twpop@twpop.com.tw

網站：www.twpop.com.tw

編著者： 廖家祥

———————————————————————————

經銷代理：白象文化事業有限公司

地址：412 台中市大里區科技路 1 號 8 樓之 2（台中軟體園區）

出版專線：(04) 2496-5995　傳真：(04) 2496-9901

401 台中市東區和平街 228 巷 44 號（經銷部）

購書專線：(04) 2220-8589　傳真：(04) 2220-8505

發行日：2022年10月

定價：NT.800元

國家圖書館出版品預行編目(CIP)資料

販促POP寶典：促銷特價篇 / 廖家祥編著

基隆市　目就金販促整合企業社　2022.10

160面　21X29.7公分

ISBN 978-626-96696-0-8(平裝附數位影音光碟)

1.CST: 海報設計　2.CST: 商業美術

964.4　　　　　　　　　111016374